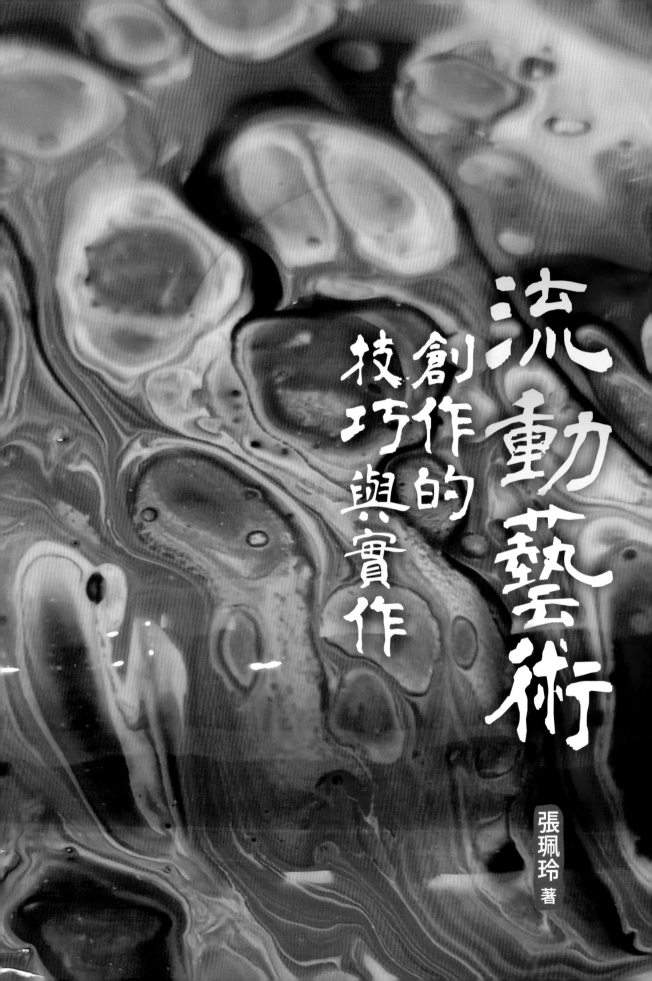

流動藝術

創作的技巧與實作

張珮玲 著

自序

　　2017 年七月，我再度抵達曾經熟悉的美國加州長堤市。

　　飛機抵洛杉磯機場時才下午時分。我到停車場，接了我在台灣就訂好的租車，開車前往長堤的路上，忽見右前方有個 Fluid Art 的標示。

　　好奇心始然，我下了附近的交流道，尋找這標示的地點。過去，從來沒有聽聞 Fluid Art。從來沒有計畫學習，也沒有找人安排（與我 2019 年到尼泊爾學習唐卡，在台灣事先安排好學校大不同）。

　　可能我是東方臉，但一口流利的英文，讓接待人員對我特別友善。我表明，只會在美國停留 17 天，期間還得到德州 Dallas 一趟。就這樣接觸了流動藝術。

　　我想，強烈的好奇心與克服困難的決心，是完成夢想的必要條件。回到台灣後，我在美國取得的顏料已經用盡，到美術社買了 500 克的壓克力顏料 12 色，每天夢想著自己可以完成許許多多的作品而埋首奮進著。各種材料的用品、棉布、塑膠、木板、鐵製、鋁製、白鐵、陶瓷等等都拿來做實驗。但，一次又一次惡狠狠地痛擊我的是，作品在乾燥之後，整個色彩都是暗沉的。我向許多的專家諮詢，都找不到答案。我懷疑，是否要從美國買顏料嗎？這太耗費了。我停下研究流動藝術的腳步，繼續畫國畫、油畫。一直到 2020 年的元月，新冠疫情襲擊台灣。巧合的，大海藝術供應廠商找到我，讓我使用他們的產品後，我對流動藝術重燃希望。我可以在酷冷的寒風中、爆曬的豔陽下，騎著摩托車穿梭在街上，搜尋可能可以讓我突破創意機會的媒材商家（多次與呂國正老師雙邊分享找媒材的歷程）。藉著原本就有的實驗室，一遍一遍的演練。線上教學上，各國藝術家的創作，請教、學習、演練。家裡從一張 7 尺桌增加到 3 張七尺桌。在自信可以熟悉穩定從事演練及手繪再製技巧後，我開始免費推廣體驗流動藝術的教學示範。我深知，每個人內心深處都有對藝術的感動與渴望，排除那在遙遠天際的手繪技巧之外，還有什麼方式，可以讓自己內肚裡對藝術血脈噴張的熱血，得著成就與安慰？奮起吧！各位畫家或是從來沒有拿筆為自己做創作或設計的藝術家原始人們，流動藝術絕對可以讓您的生命如火花般地讓自己與他人著迷，並獲得燦爛地跳躍。

流動藝術
創作的技巧與實作

本書的文字中，有近兩萬字是我個人親身經驗的事件，沒有杜撰，字字真實。

我於屏東竹田鄉出生，5 歲移居麟洛鄉就讀國小國中，之後，在屏東女中唸高中，聯考進入台中的中山醫學大學就讀，曾在美國、英國、德國、日本、中國大陸、再返台灣就讀醫科大學研究所。

感謝所有不斷支持、鼓勵、陪伴我的家人與好朋友們，您們的力量一直都在，尤其是我的大姊張靜芬女士，在長久的習畫過程中，無論我畫得好或不好，永遠為我的畫讚嘆與加油。

感謝曾經教導我畫畫的老師（依先後秩序）：

先父　張忠先生
麟洛國小　鍾金鶴老師
麟洛國小　張慧美老師（居住美國）
何文杞老師
林授昌老師
王琇璋老師
趙小寶老師
李登勝老師
陳顯章老師
Purna Dong 老師（尼泊爾）
劉佳琪老師
呂國正老師
Cherie Ferriss 老師（美國）
Veronika Mikalova 老師（美國）

張珮玲

於 2021 年 9 月 21 中秋節

自序

目錄

流動藝術
創作的技巧與實作

目錄

流動藝術
創作的技巧與實作

目錄

第一章　何謂流動藝術 Fluid Art？

一、廣義的解釋與理解

舉凡，是否經過加溫，終以流動的形態爲媒材，創作出的穩定性藝術作品，我們統稱爲流動藝術。

如千年之前的琉璃作品、釉彩、漆器、金、銀、銅、鐵。中國油畫之顏彩潑墨、膠彩的墨流法、土耳其浮水印顏彩，油蠟加溫後，以流動液體從是藝術，油彩經溶解劑，由膏狀變成流體狀，再行創作油畫的作品，凡此等等都算是流動藝術。

二、狹義的解釋與理解

2017年始，流動壓克力，在穩定中尋求更多元的媒材複合創作，並在藝術博覽會的比賽，獲得專一性的比賽項目。

在美歐各國備被藝術愛好者，大量研發穩建流動變化與方向，讓沒有手繪基礎的藝術愛好者，藉此，尋求另一個藝術的領空，也爲藝術屆的賽事，增添獨一無二，沒有被模仿的空間，形成收藏家勇於大量的收藏，也是本書的主要技巧的指導與方向，從顏材的選擇與使用工具的搭配，各種顏料的性質等等，本書彙整後，逐一以章節在本書做詳細的介紹。

第二章　流動壓克力的技巧與實作

第一節　灌澆法（Acrylic pouring）與拉滑技法（Swipe）

一、灌澆法

　　1.將流動壓克力（或是壓力力膠彩加水使之成流動壓克力的濃度）顏料，依序置入同一個杯子內。

　　（先計算大約需要的量，如：20cmx20cm的畫板，面積是400平方公分，要準備至少40cc的總顏料）

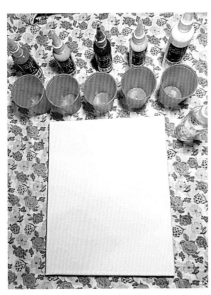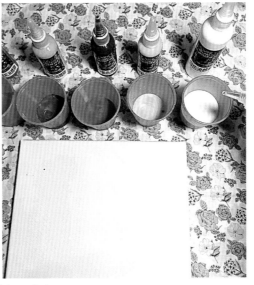

將顏色分別倒入杯中，再逐一倒入畫板

2.先將白色顏料鋪滿全部畫面，再將各種顏色倒入畫板後，用兩手將畫板稍做翻動，讓畫面自然流動。

*在實作上，白色又名叫醒色，因為，所有的色彩，與白色相對之後，視覺上會更為鮮豔亮麗，因此，白色的需求較多也較高。

 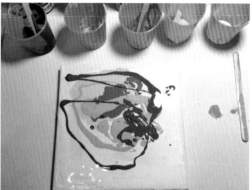

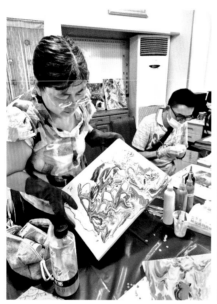 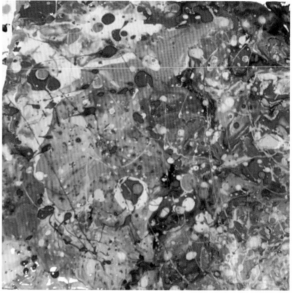

種子教師林麗華示範灌澆法
雙手搖動畫板使之流動

3.在1、2的顏料中，加入少許市售矽油（10cc約一滴，20滴是1cc），畫面可用吹風機、熱槍或用吸管吹，會呈現細胞樣式。

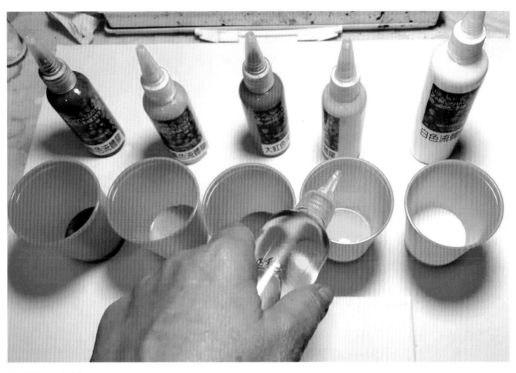

顏料加矽油

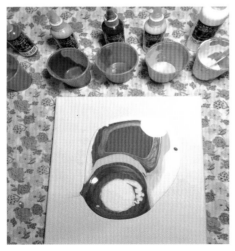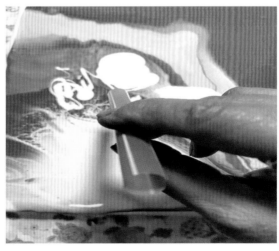

經雙手搖動膠液流動或吸管吹膠液平均在畫板上，在水平面尚待乾即可完成一幅畫

第二章　流動壓克力的技巧與實作

13

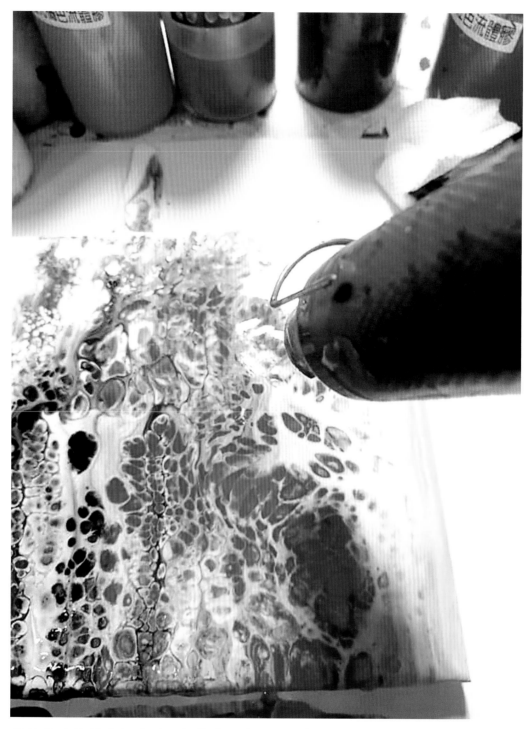

用低熱風槍催出細胞（用低熱吹風機也可以）

二、拉滑法

1.將白色鋪滿整個畫板（自然流勻或用平板器將白色填平畫板）。

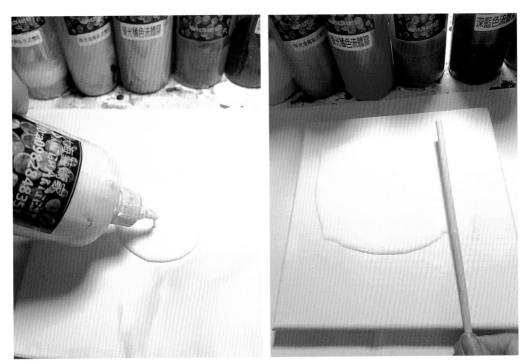

先將白色加入矽油，並倒入畫布版中，再將白色彩圖平布滿整個畫布版

2.再將各種顏色的顏料倒入同一個杯中（不能攪動，以避免混色後變髒）。

3.將各顏色置入之顏料，依自己喜愛的呈現倒進畫板中。

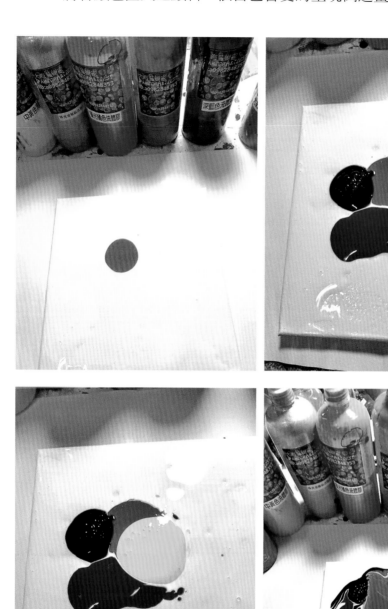

開始倒入喜愛的顏色（適量）

4.選擇畫板之單邊（畫板有四邊）重覆再倒入約畫板10分之一寬面的
白色顏料（如：面積400平方公分，約需5cc）。

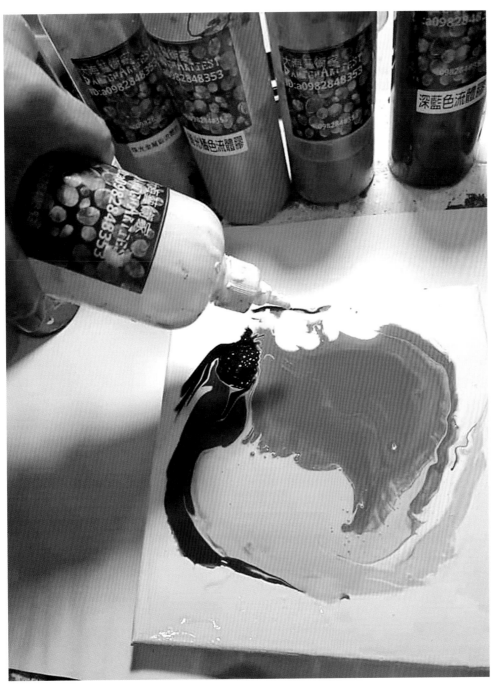

在畫面最上方第二次倒入白色約整個面積的10分之1

5.使用彈性較佳,較硬的紙張,如廚房紙斤,或薄塑膠板,由白色顏料置放處,往畫板拉滑。可以獲得美麗的細胞呈現。(同一張紙只能拉滑一次,避免顏色混髒)

　*另有如同矽油般,可以在畫面中,呈現的細胞樣的情形,實為「油水分離」的結果。壓克力是水溶性,矽油為脂溶性。可取代的有可可油、清潔油,稀釋後的黃油、白膠、全脂奶、75%酒精……等。

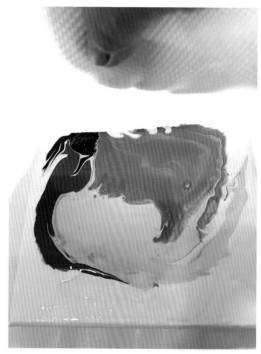

用較硬並有彈性的紙張貼緊畫面最上方往下拉

流動藝術

創作的技巧與實作

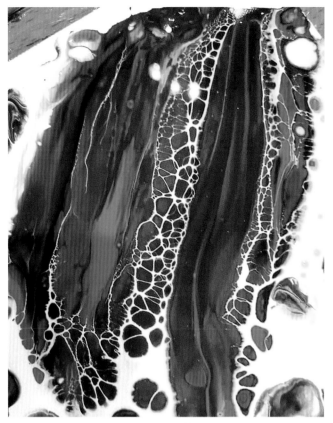

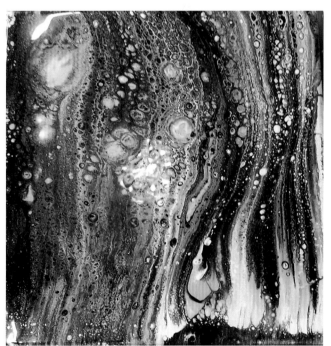

兩幅拉滑法作品（張珮玲）

19

第二節　用珠鍊法畫蝴蝶

　　1.先將準備好的畫板，用較黑的鉛筆，將蝴蝶的四個翼畫在畫板上。

　　2.剪好適當長度的珠鍊（以雙手輕拉雙邊為宜）。

　　3.選出自己喜愛的三個色彩（色彩原色），將流動壓克力以點狀法，將糊蝶四翼平均點上色彩。

　　4.雙手將珠鍊放置於點好的色彩上，輕輕地雙手拉出蝴蝶細緻美麗輕柔的紋路。四個翼做四次，盡量減少來回拉次，避免色彩混髒。

種子教師鍾明峻示範

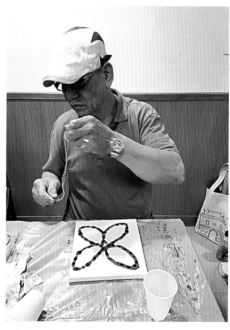
藝術家古榮政示範

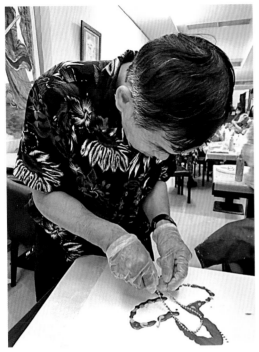

藝術家陳永泰示範

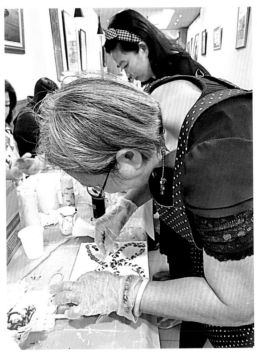

藝術家陳雙雙、黃家馨示範

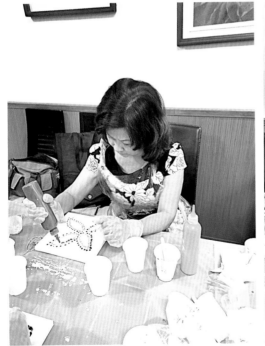

藝術家呂麗華示範

藝術家林華嵐示範

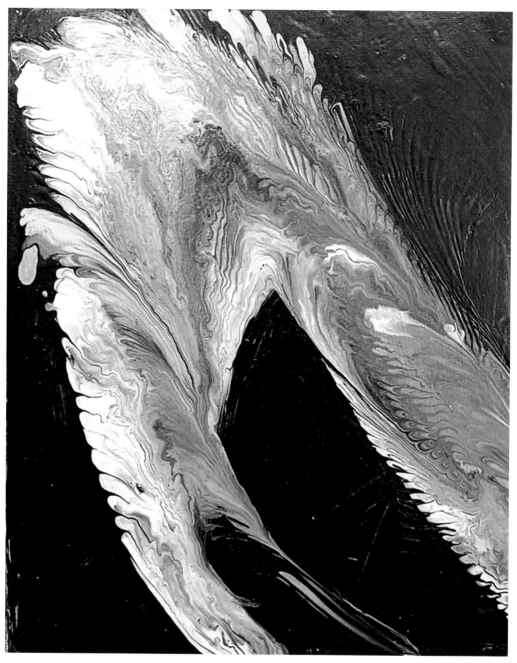

珠鍊自由拉法／種子教師何辛玉示範

流動藝術
創作的技巧與實作

第三節　何為肌理 Texure？

　　肌理，顧名思義，就是整張畫面的質感，是透過視覺，對創作物品，表面紋理特質的感受。這個質感創作品，無論是幅畫，是個穩定的金屬、木製或陶瓷等等。是參觀者，對此創作品的第一個印像與視覺的記憶。不同的材質、手法、顏材，透過不同的技術與方法，可達成不同的肌理形式。

　　1.流動壓克力是最容易製作出千變萬化，獨一無二，個人特色，豐富厚實，內韻深沉，無可探窺得肌理效果，每一個藝術創作，每一次的驚喜，無以倫比。

　　2.製作方法：

　　（1）使用各種工具平貼於畫布板上。

　　（2）各種印有立體圖案，如金屬、木、塑膠、玻璃、紙類的轉印方法。

　　（3）拓印，如印章。

　　（4）加水或油，增減流動速度。

　　（5）灑各種形狀的金箔或金箔粉。

　　（6）用防水的料理紙張，金箔紙，鋁箔包裝紙揉搓出紋路。

　　3.製作工具：

　　所有具隔水或高彈性的物品，如桿麵棍、吸管、紗布、牙刷、寬線梳、海棉、鉛線、塑膠繩……等等物品。

藝術家林宗賢示範

木棍平鋪法／藝術家古榮政示範

藝術家陳家良示範吹風機的使用

流動藝術

創作的技巧與實作

曾金菊、蔡栢松示範

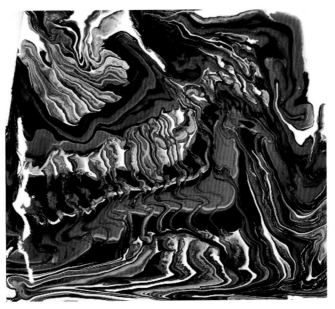

藝術家李允文的圖騰（無加矽油的拉滑法）

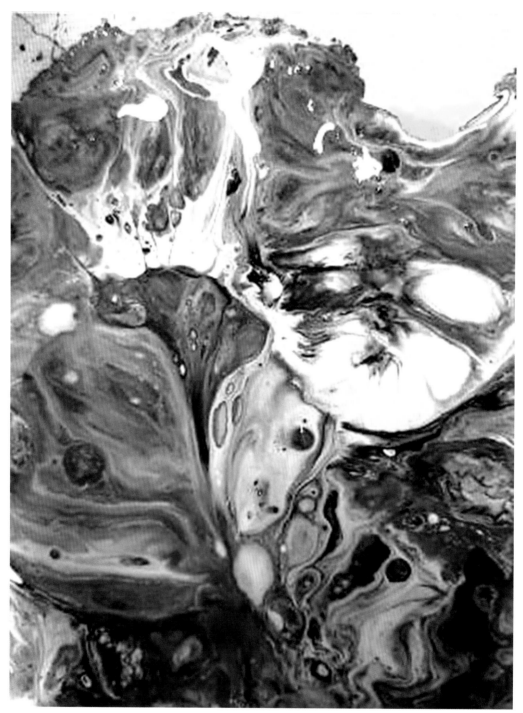

貓咪到了（張珮玲）

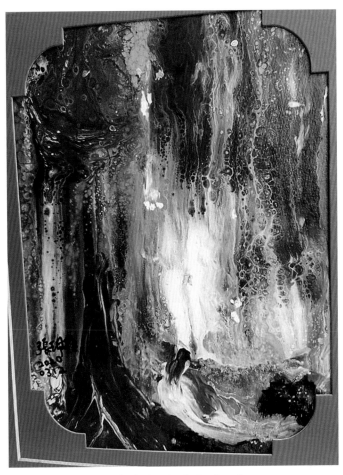

湖畔美女圖（張珮玲）

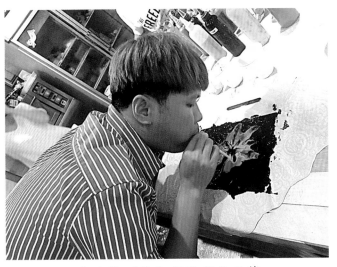

吹吸管／藝術家陳家良示範

第二章　流動壓克力的技巧與實作

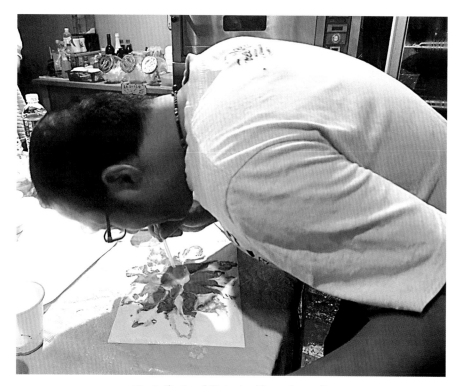

用吸管吹／蔡栢松藝術家示範

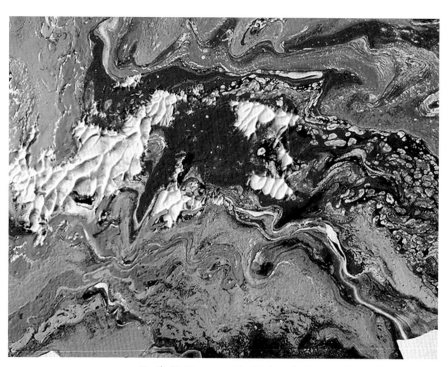

海綿製作肌理（張珮玲）

流動藝術

創作的技巧與實作

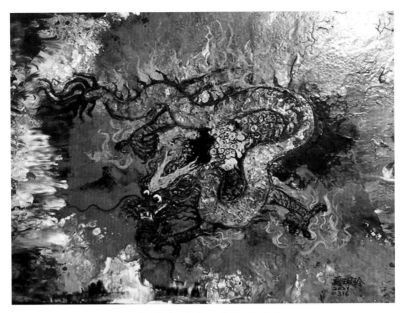

加金箔與金粉（張珮玲）

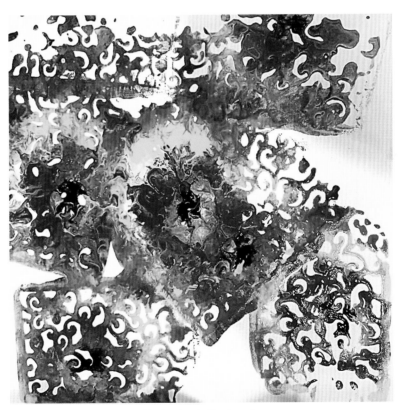

轉印法（張珮玲）

第四節　用繩、線畫畫

用繩、線畫畫（毛線、綿線、塑膠繩等）方法如下：

1.將畫板先鋪上喜愛的顏色製作肌理（同色系，或對比色皆可）。

*宜薄鋪，較易乾。

2.待乾（自然乾可用低熱吹風機，低熱烘乾器或低熱熱風槍吹乾）。

3.用一容器，杯子或碗等，放入白色流動壓克力。

4.將繩，線沾滿白色流動壓克力。

5.將沾滿白色流動壓克力的繩，線在已完成肌理的乾畫布上，輕拉成樹幹的形狀。

*須有粗細、遠近、高矮、前後的布局。

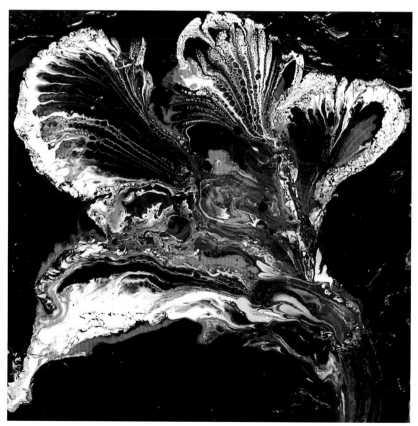

種子教師邱汝玉示範

流動藝術

創作的技巧與實作

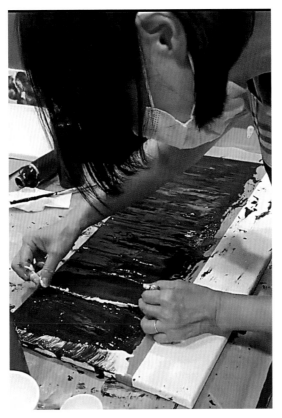

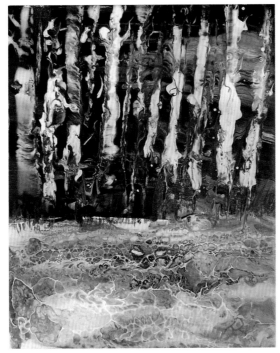

種子教師何幸玉示範

31

藝術家李允文的 80 歲媽媽製作

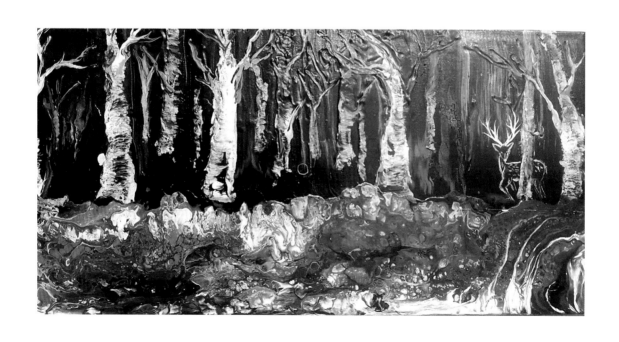

流動藝術

創作的技巧與實作

第五節　氣球做肌理的方式

　　氣球（依需要，可選擇大小不同的的氣球或較軟的球型物）製作做肌理的方式如下：

　　1.單面氣球按壓法：

　　（1）將畫布板，先用白色塗滿。

　　（2）再將約 3-5 個顏色，在某個點依續倒入顏色。

　　（3）將氣球在已倒有各色的點，從中間用手平均的力量按壓。

　　（4）氣球按壓後，將按壓的手，平均的力量放鬆，並將氣球提離畫板。

　　（5）經氣球按壓法後，會出現極為美麗的流線色彩堆疊的圓球狀。

　　（6）可由按壓力量的調整，或速度的技巧，會出現橢圓，內圈圓，風速圓等不同的圖案。

　　2.先將單面畫板完成，再將另一個畫板，整齊對好，用平均的力量從畫布後拓印，可獲得兩幅類似卻不同圖案的畫。

　　（如相片的圖示）

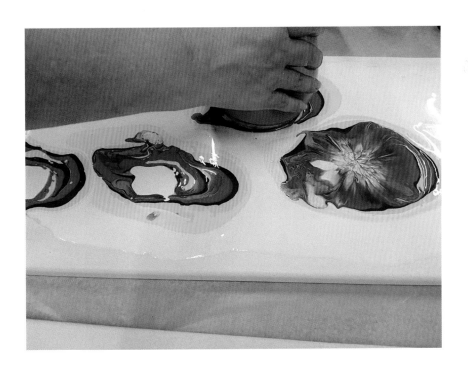

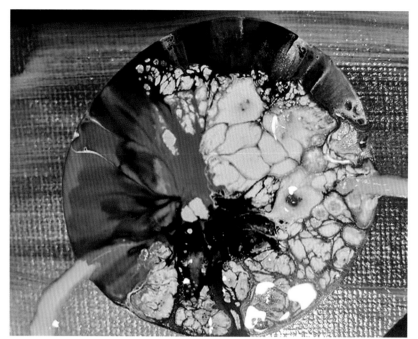

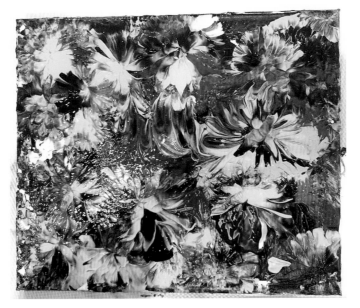

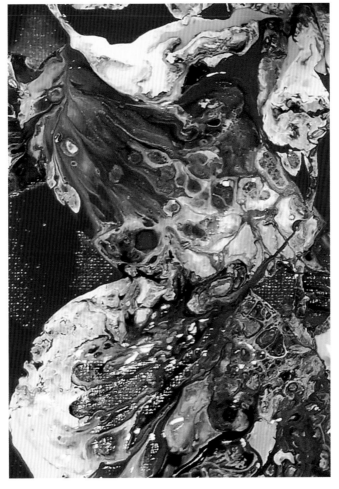

35

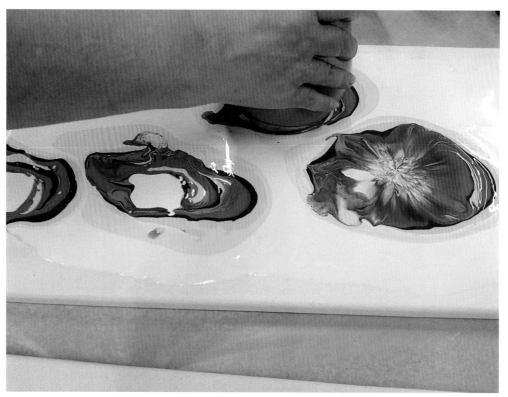

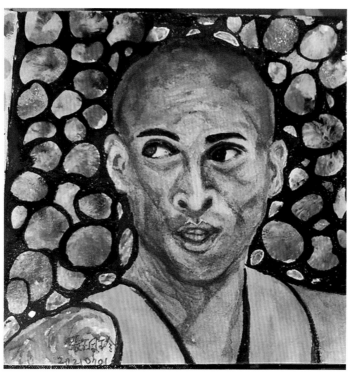

第六節　氣球的排列式

　　運用第五節的技巧，在事先的設計規畫，在一個畫板中，作圖形的排列。

　　1.有規則的排列：如，整串的氣球束。

　　2.無規則的排列：如，星空、珠寶、花朵。

　　（如相片的圖示）

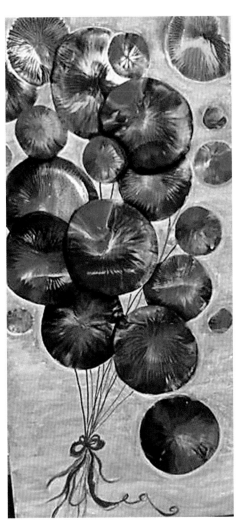

種子教師何幸玉示範

第二章　流動壓克力的技巧與實作

第七節　製作杯孔的技巧

　　1.使用熱熔膠低熱頭，在紙杯製作事先畫好記號的整齊孔洞。

　　2.選擇喜愛的色彩流動壓克力，逐一置放同一個無孔杯（或市售有整齊孔動之工具）。依循杯孔流出的色彩，會有如真花般的美麗。如：排列整期的花朵，各種不同類別不同顏色的菊花、大理花、雞蛋花、向日葵等等。

　　（如相片圖示）

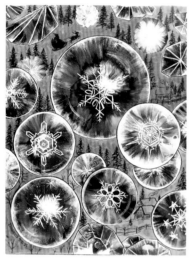

種子教師廖穗菁示範

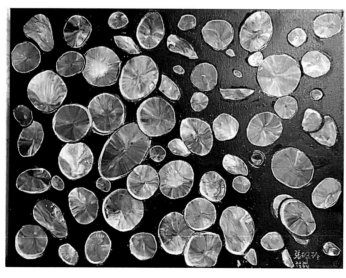

張珮玲

流動藝術

創作的技巧與實作

第八節　製作各種多重與燦爛之花的兩種技巧

1. 寶特瓶瓶底的運用：

（1）利用有多處凹槽設計的寶特瓶瓶底。

（2）預先準備好各種顏色的流動壓克力，分別裝在不同的杯子中，以五種顏色以上。

（3）（白色需準備較多），瓶底朝上，先倒白色，在依續倒同量的顏材，比如：白、黃、紫、孔雀藍、金、橘；白、黃、紫、孔雀藍、金、橘。三輪以上。

（4）層次清晰的花型，讓人百看不厭。

2. 旋轉盤的運用：

運用流動壓克力的活潑性，與旋轉盤的速度，由右邊旋轉，或左邊旋轉可讓畫面的顏材流轉，但不會造成各種顏色的混濁，並可讓細胞的呈現如網路般的清晰，自然的流轉。

（如相片圖示）

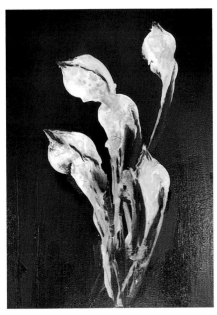 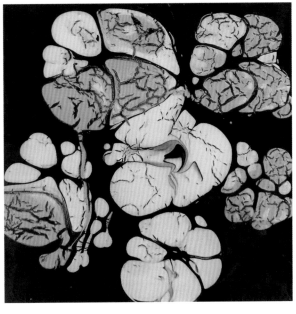

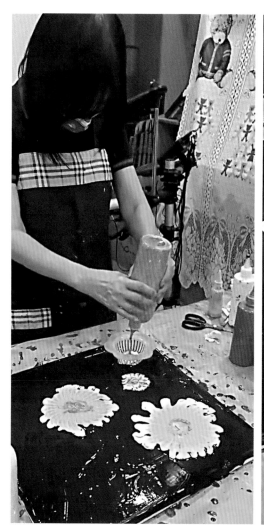
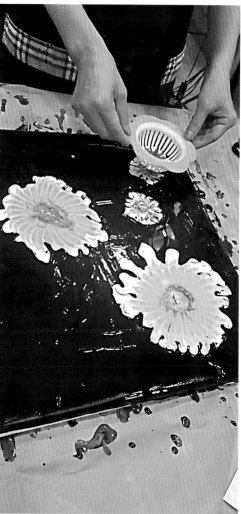

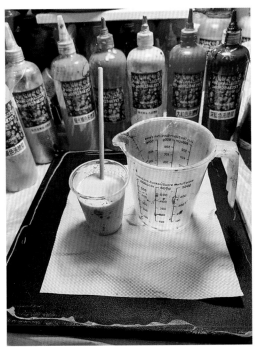

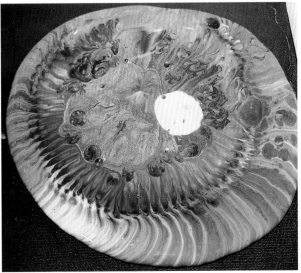

第二章 流動壓克力的技巧與實作

第九節　塑膠袋的運用

1.白底局部個別花與葉

（1）在事先準備好的大小適中的塑膠袋上，倒入各種喜愛的顏色。

（使用的量，可因畫板的大小面積，花朵的大小，先行計算。）

（2）花的顏色很多選，葉子的顏色，各種綠色，可事先調好。

2.白底整片花葉的製作

單面大花朵，與第八章的花朵，多有不同。

（如相片圖示）

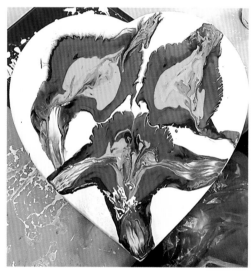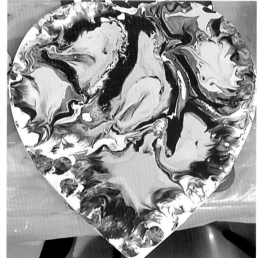

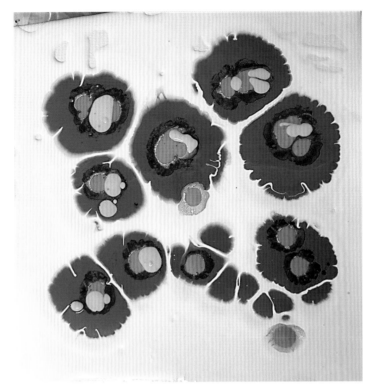

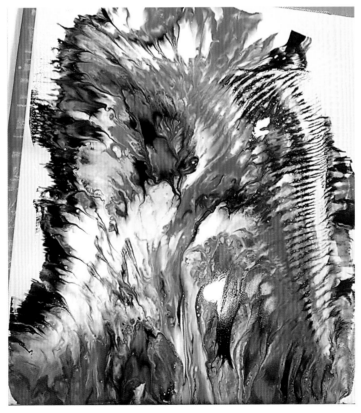

第二章　流動壓克力的技巧與實作

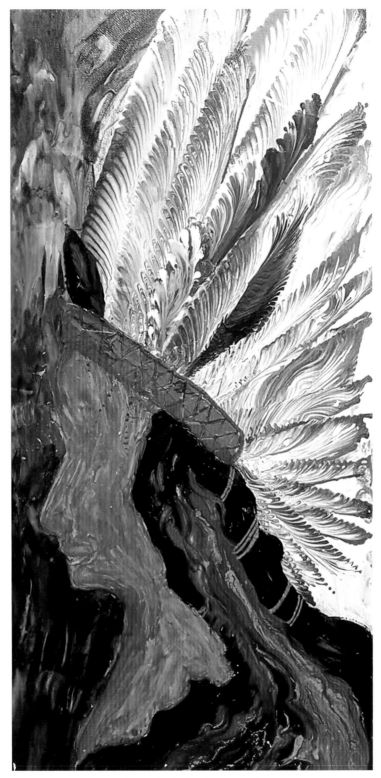

種子教師何幸玉示範

第十節　流動壓克力灌澆於物品上的方式

流動壓克力灌澆於塑膠、瓶罐、木板衣服、帽子、口罩等方式。

1.有些物件，可將顏料倒入，如：塑膠鞋、垃圾桶、布鞋、衣服。

2.有些物件，需由物品沾上事先調整好的顏料。

3.可用以修改或翻新皮包、鞋子等物品。

（如相片圖示）

 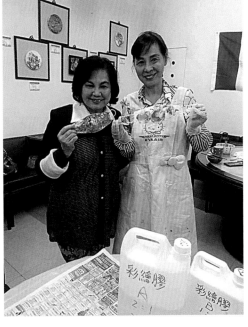

陳素珍老師與張珮玲

第二章　流動壓克力的技巧與實作

1.已放置20年的LV包，退色並發霉　　2.先將流動流動壓克力導入以改造

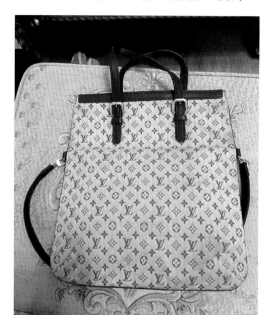
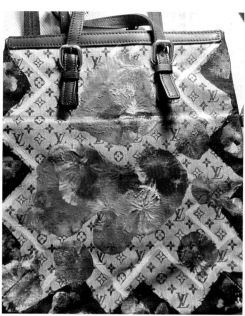

3.改造後的LV包

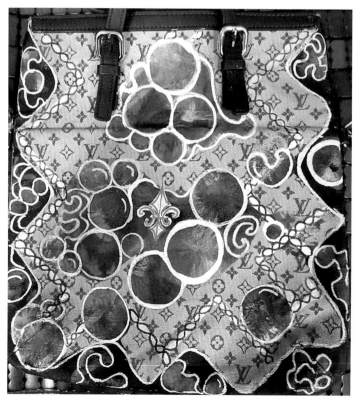

流動藝術

創作的技巧與實作

趙佑平老師　　　　　　　　　　鍾明峻老師

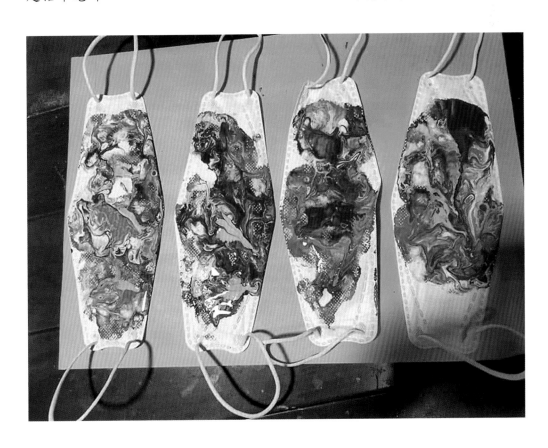

第二章　流動壓克力的技巧與實作

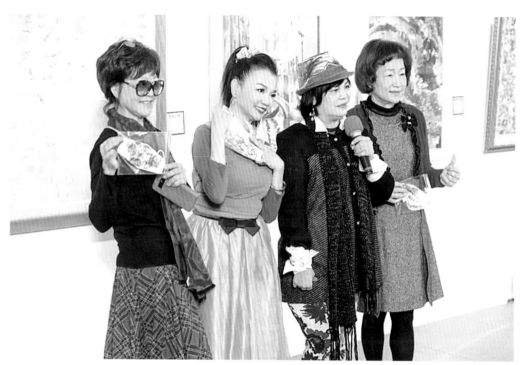

左起：何文高、陳銘真、張珮玲、王琇樟理事長們

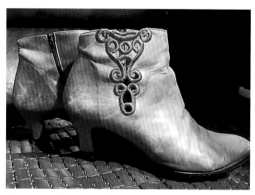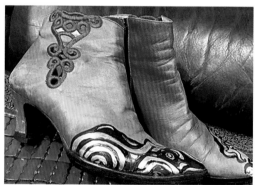

改造前後的LV鞋

流動藝術

創作的技巧與實作

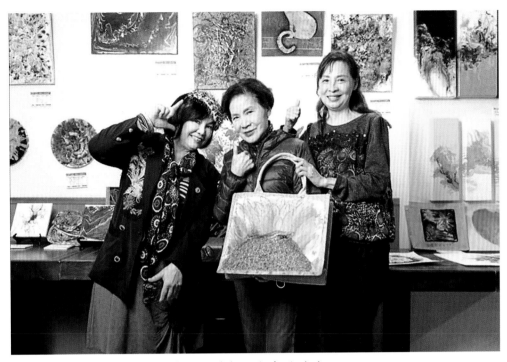

左起：張珮玲、張蔡美（前立委）、陳素珍老師

第二章 流動壓克力的技巧與實作

第十一節　用咖啡杯製作畫面的技巧

　　1.選擇有突出底緣杯底的咖啡杯。

　　2.將流動壓克力3-5個顏色，依序重疊倒入布板中。如：20x20cm的畫板約3-5朵花。

　　3.可依花朵的初開、半開、盛開、正面、側面用咖啡杯底與畫板，顏料的接觸面，設計出獨一無二的美麗波浪花瓣的的花形。

　　4.視花形用咖啡杯底，拉出葉子，葉子的彎垂度與葉面及花的呈現需一致性。

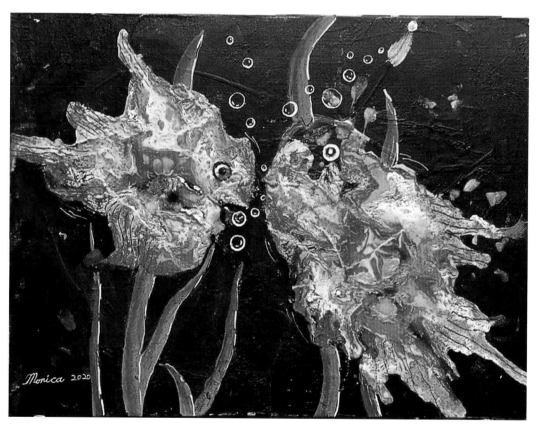

種子教師趙佑平示範

種子教師趙佑平示範

第二章　流動壓克力的技巧與實作

第十二節 「再製」技巧訓練與實作

何謂再製？將流動後，已完全乾燥的畫板，再次做實體的畫作。

1.可依流動畫的抽象呈現，使用第二次的上色。

2.第二次的上色，可使用無色壓克力局部或全部做階層似的視覺。

3.第二次的上色，可使用壓克力彩或漆筆、馬克筆、記號筆等。最容易上色的是，日本製的Posca筆。

4.Posca筆，可用手指將之塗暈染狀，或小支筆尖塗暈染大。做成立體效果。

5.可用環氧樹脂加色母或色精做再製。

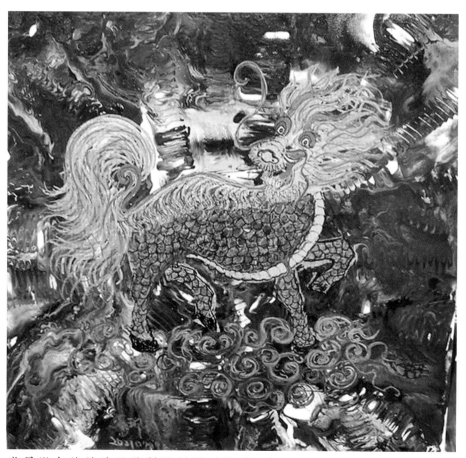

淺層變色龍技法再後製的麒麟（張珮玲）

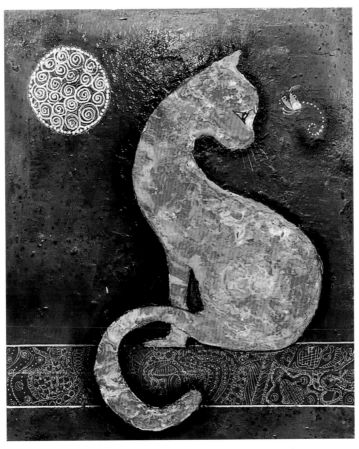

實像貓咪的流動作品（趙佑平老師）

流動後在後製的魚（何幸玉老師）

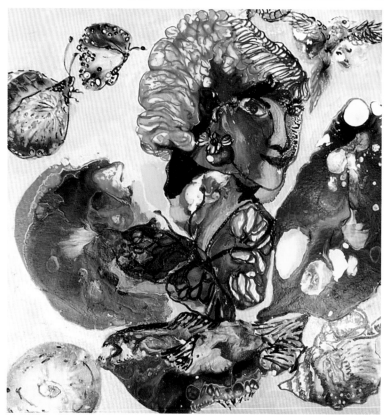

局部拉滑法再後製的美女（鍾明峻老師）

一、貓的製作流程

 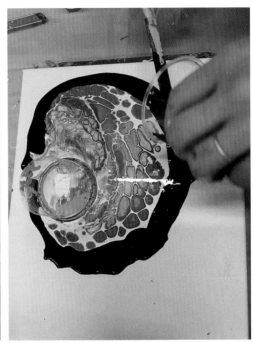

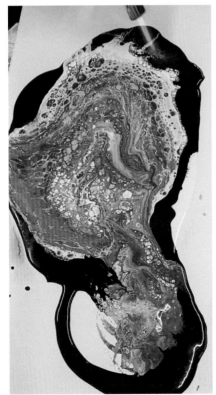 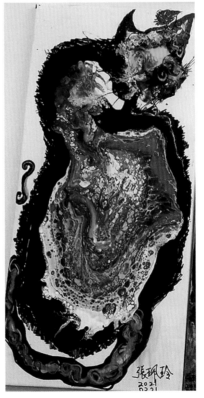

張珮玲

55

二、猴的製作流程

 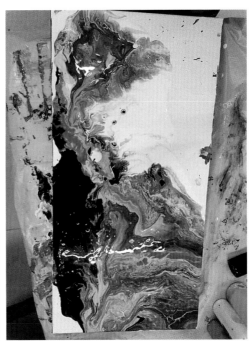

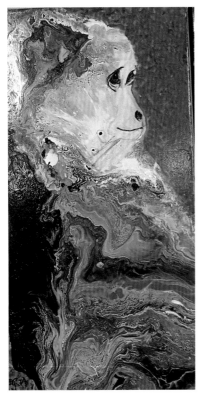

張珮玲

三、狗的製作流程

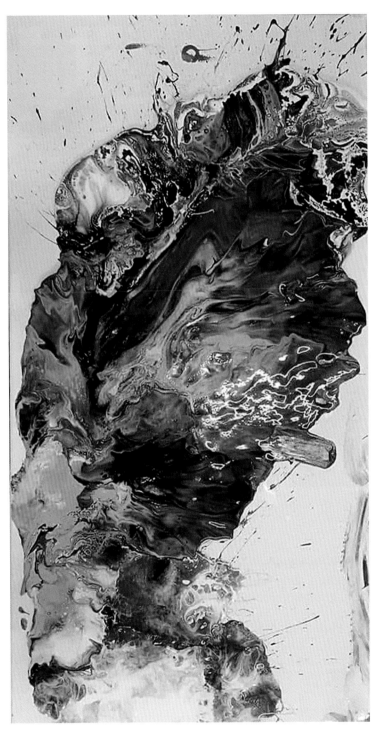

先用灌澆法流出一個圖像

依循圖像創作一個具象狗狗。經fb社團發表後，有位美國網友貼文回應說，很像她家的狗狗

四、竹籃的橘製作流程

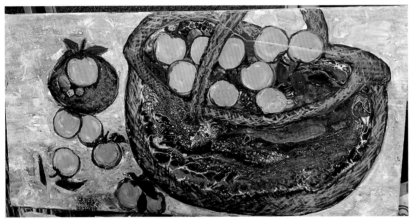

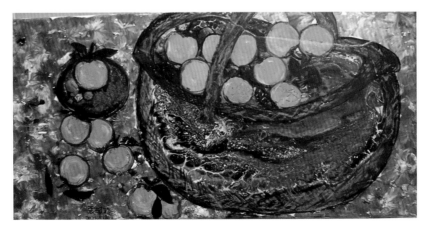

先用灌澆法流出一個圖像。依循圖像創作一個具象
———竹籃的橘（張珮玲）

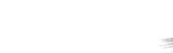

第十三節　3D 立體圖型

3D圖型與圖型技巧之一（膠帶與陰影的製作與運用）：
1.將流動壓克力完成乾燥後的圖，當做肌理。
2.事先設計所想要的圖案，如：立體水滴、人像、動物像等。
（如相片圖示）

何幸玉老師

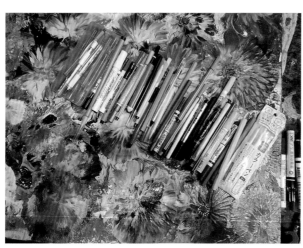

可用以後製的各種筆

流動藝術

創作的技巧與實作

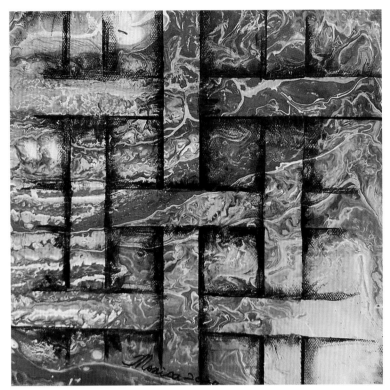

張珮玲

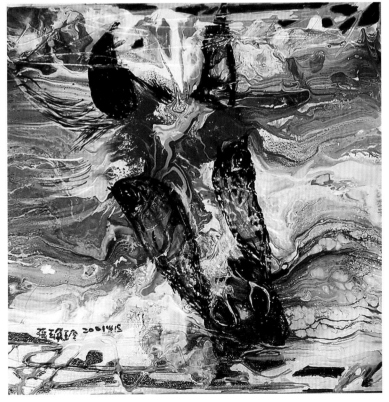

張珮玲

61

張珮玲

第十四節　實體肌理的製作技巧與材料的配合

　　樹枝、葉片、木、竹、石頭、砂粒、塑膠顆粒、厚紙板的堆疊。

　　（實體肌理的製作技巧與材料的配合）

　　1.將適當的石頭，砂粒洗滌乾淨後，可將之先行上色，或不上色，視設計需要，用熱熔膠置畫板固定。如：海攤、山溪、樹幹、岩石、山巒等。

　　2.將適當的顏彩，依需要，使用潑灑或拉滑等方法，將畫布板流成希望的布局。

　　3.在用刮刀或冰棒棍、細竹籤、叉子等物品，刻劃自己喜歡並期待的畫作。

　　（閱相片圖示）

張珮玲

張珮玲

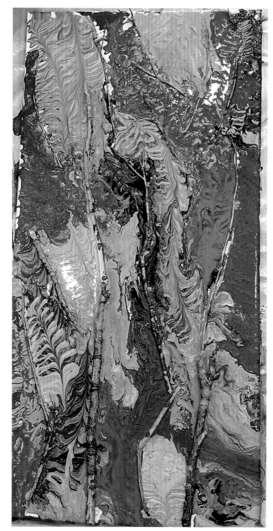

張珮玲

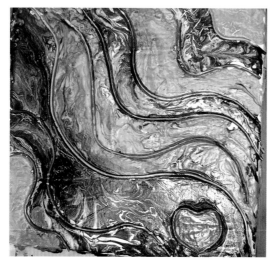

張珮玲

流動藝術
創作的技巧與實作

第十五節　羽毛製作的三種方法

1.拉線法

（1）將兩條棉，毛，棉，塑膠置放於想要設計的的羽毛的中間位置上。

（2）將3-5種顏色倒入線中間堆疊。

（3）將兩條線，一條線往左邊，一條線往右邊拉出。

（1）需有自然彎曲的生動效果。

2.多層覆蓋法（吹風機）

（1）將3-5種顏色做條狀堆疊倒入。

（2）最上層倒入已加有矽油的白色流動壓克力。

（3）用強力冷風，從羽毛根部往尖布吹出（風的方向決定羽毛的方向）。

3.平梳

（1）將3-5種顏色做條狀堆疊倒入。

（2）最上層倒入已加有矽油的白色流動壓克力。

（3）從中間用適當的工具畫出羽毛的中線位置。

（4）用大間隔的平梳，從中線位置，往旁邊畫出羽毛狀。

4.雙杯口齊倒法

（1）將不同的1-2色的流動壓克力，倒入兩個不同的杯子上。

（2）同時將兩個杯內流動液，倒入羽毛的根部中間，從中間往尖部倒入畫布中。

5.吸管

用嘴巴吹吸管，讓風口如吹風機的方法使用。吸管的風速集中，力大，直接決定羽毛的方向。

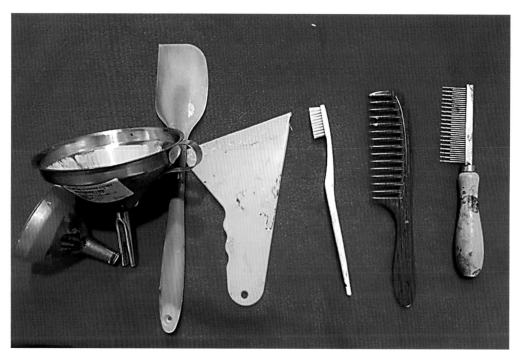

製作工具

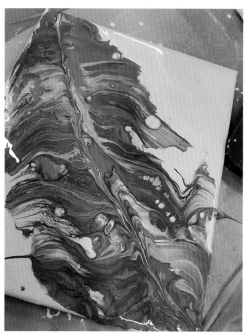

種子教師邱汝玉示範

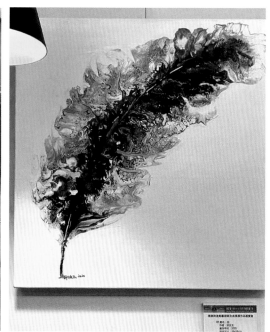

邱汝玉

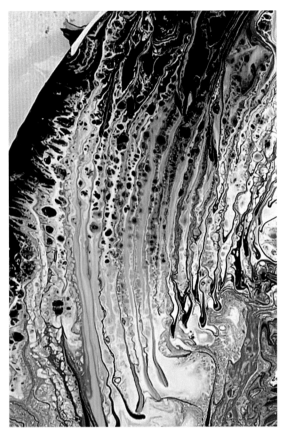

張珮玲

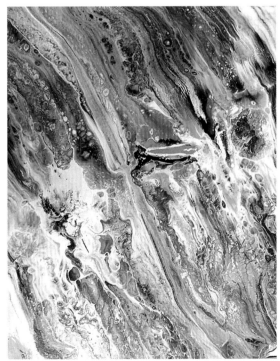

種子教師
邱汝玉示範

第三章　環氧樹脂

何謂環氧樹脂？如下圖示，採自維基百科。

環氧樹脂，又稱作人工樹脂、人造樹脂、樹脂膠等。是一類非常重要的熱固性塑料，廣泛用於黏著劑，塗料等用途。人造樹脂是熱固性環氧化物聚合物。大多數人造樹脂由環氧氯丙烷和雙酚A產生化學反應而成。 維基百科

第一節　彩繪膠

彩繪膠：A劑（2份）；B劑（1份）的重量
（A膠若400克，B膠是200克）

■　膠溶合固化的注意事項

1.將A膠與B膠用電子秤秤重量後，分別置入不同的杯子內。

2.再準備第三個杯子，將A與B膠同時倒入。再用堅固的攪拌，左右各完全性攪勻，約需轉動50次。

3.覆蓋在已完成的流動壓克力之作品，約24-48小時可固化，成一透明的表面厚度，超極亮麗的作品。

（如圖示）

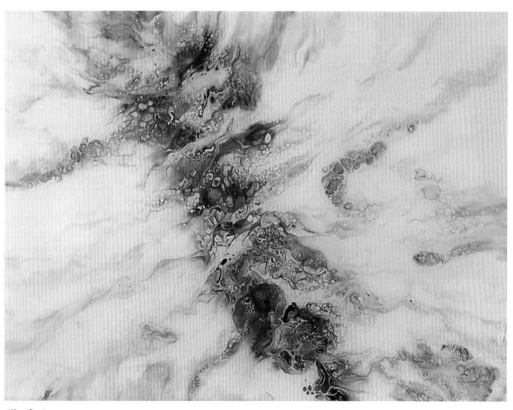

張珮玲

第二節　彩繪膠環氧樹脂色母或色精之調配方法

　　彩繪膠環氧樹脂色母或色精（市售各種不同的美麗色彩，與調好之環氧彩繪膠液融合成可流動畫作顏料）之調配方法：
　　1.如第一節的A、B膠溶合法。
　　2.將所需之顏色分別倒入杯中，如：三種顏色，準備三個杯子。
　　3.將色母虎色精約1：10（已調好之A、B膠液）。
　　4.用環氧樹脂創作流動畫作。
　　5.約24-48小時固化。

■　注意事項
　　1.溫度、濕度、風速均會影響固化時間。
　　2.必須使用水平儀測量作品所放置之水平面。
　　3.固化後的體積會有約20分之一的體積縮。

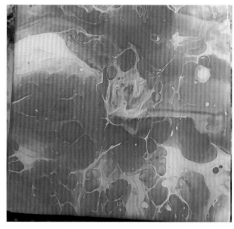
張珮玲

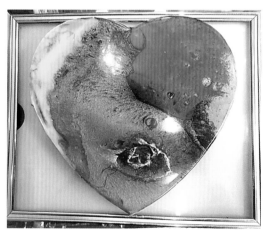
張珮玲

流動藝術

創作的技巧與實作

種子教師何幸玉示範

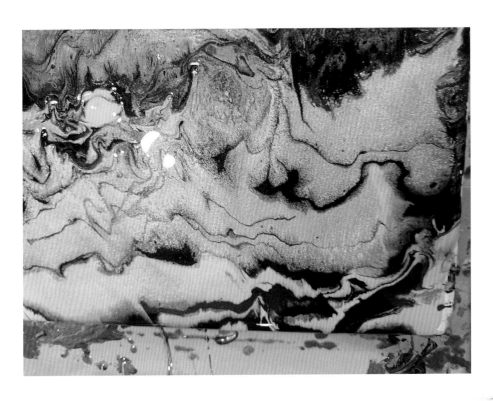

71

左起：Michael、邱汝玉老師、張珮玲

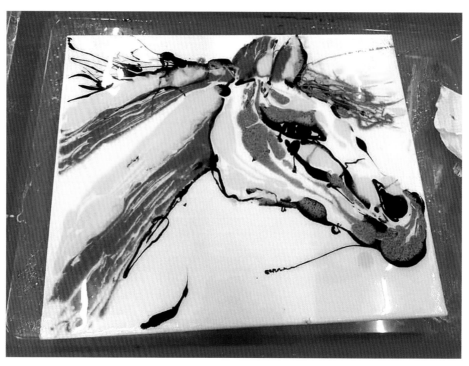

種子教師林麗華示範

流動藝術
創作的技巧與實作

第三節　灌柱膠的 A 劑與 B 膠的調合法

A劑（3份）：B劑（1份）的重量
（A膠若600克，B膠是200克）

硬化劑添加比例3：
1(重量比)，混合均
勻即可硬化。 以
100g調配量為準，操作時間
約1小時，完全固化約12-24
小時(※單次調配量越高，操作
時間越短)。 主劑未硬化黏稠
度11000-15000cps。 ※ 環氧
樹脂固化過程為放熱反應(溫
度上升)，操作上還請留意。

■　膠溶合固化的注意事項
1.將A膠與B膠用電子秤秤重量後，分別置入不同的杯子內。
2.再準備第三個杯子，將A與B膠同時導入。再用堅固的攪拌，左右各完全性攪勻，約需轉動50次。
3.可使用軟塑膠，透明膠具，矽膠等各種形體的容器當做基本積體。可自行製作各種容器，用熱熔膠固定。
4.可購買現成的矽膠灌注模型，如水晶柱、水晶球等。
5.可將喜愛之乾燥物品，如頭髮、相片、乾燥花等置入灌注。

■　注意事項
1.溫度、濕度、風速均會影響固化時間。
2.必須使用水平儀測量作品所放置之水平面。
3.固化後的體積會有約20分之一的體積縮。因此，在固化的過程須隨時觀察，也勿讓灰塵、蚊蟲飛入，最好將作品加以覆蓋。
（如相片圖示）

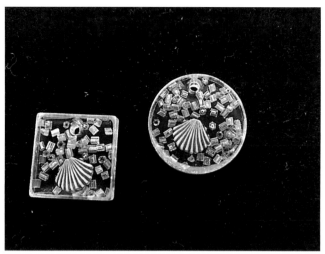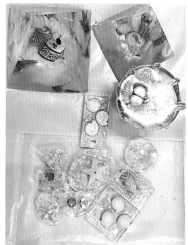

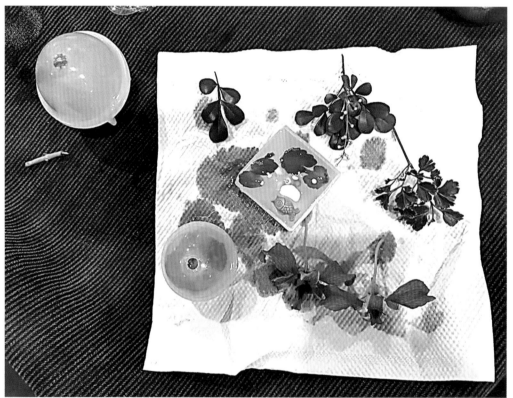

張珮玲

第四節　環氧樹脂製作飾品

1.金元寶、墜子、手鐲、耳環、戒指等。
2.作法與注意事項，與第三節相同，不需贅述。
　（如相片圖示）

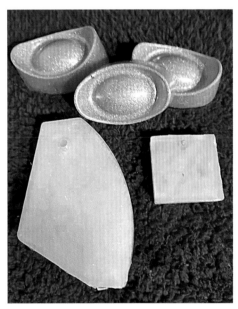
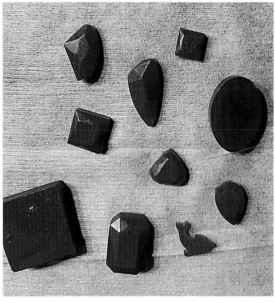

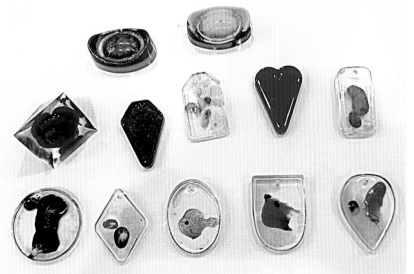

張珮玲

75

第五節 環氧樹脂的海浪膠

環氧樹脂的海浪膠：專爲製作海浪作品的專用環氧膠。

A劑（2份）：B劑（1份）的重量

（A膠若400克，B膠是200克）

■ 膠溶合固化的注意事項

1.將A膠與B膠用電子秤秤重量後，分別置入不同的杯子內。再準備第三個杯子，將A與B膠同時導入。再用堅固的攪拌，左右各完全性攪勻，約需轉動50次。

2.將所需之顏色色母大多爲天藍、深藍、綠色、白色或土黃色。分別倒入杯中，如：五種顏色，準備五個杯子。

3.將色母約1：10（已調好之A、B膠）調合成可使用於如流動壓克力的顏料。

4.用環氧樹脂創作流動畫作的方法，將各色分別如海浪置入畫板。

5.用大吸管將各色吹成海浪狀，行成獨特的環氧海浪創作。

6.約24-48小時固化。

流動藝術

創作的技巧與實作

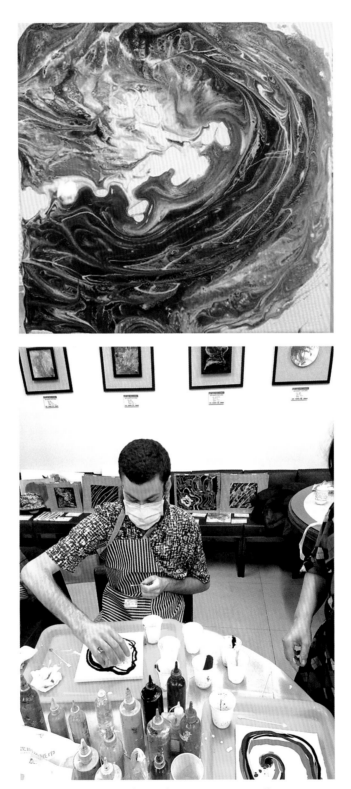

謝謝加拿大籍Michael的示範

第四章　酒精墨

酒精墨是什麼？就是可以用66%–95%的酒精，用以稀釋的作畫墨水。如書法的墨水，鋼筆水墨水的概念。

一、作畫的原理

如同我們所知的墨水，要加水，以濃淡畫分形體與立體的視覺。酒精墨則是用酒精做成濃淡的形體與立體，也因酒精的易揮發的特性，可將酒精墨在很短的時間內，形成如水彩般的渲染美麗，並擁有立體細胞狀美麗圖案。

二、要準備的墨水顏料

1.可從美術網購或美術用品專賣店買專用墨水。
2.可用麥克筆的墨水。
3.鋼筆墨水。

三、酒精墨作畫的材質

（特別注意：有別於其他所有畫作的紙張與畫布板，酒精墨的紙張是不吸水的）
1.專用紙，單價很高。
2.可用表面有不吸水的紙張代替，如：相片紙、手提袋紙、表面有蠟狀包裝紙。
3.已上過漆的木板。
4.上過釉的杯碗磚瓦器皿。

流動藝術

創作的技巧與實作

四、創作的方法

1.將準備好的顏料與材料，用細滴管將顏料吸入（或用餵鳥器，鋼筆，針筒），在特定點滴入顏料。

2.將置於噴瓶內的66-95%酒精，適量噴灑於顏料上。

3.使用吸管吹法、低熱風槍、低熱吹風機或手搖動法，創造出獨特作品。

4.可依循酒精加墨水的自然流動方式與方向，會有渲染、凝固、堆疊的各種藝術圖案。

種子教師陳素珍示範

表面有塑膠膜或臘膜之包裝紙或盒皆可用作畫板

種子教師曾心示範

流動藝術

創作的技巧與實作

趙佑平老師

81

第五章　製作立體肌理的方法與實作

使用60W熱熔膠槍，製作立體肌理的方法與實作：

1.請準備乾燥並潔淨的細樹枝或免洗筷或紙張、花、橘皮等。

2.將物品在畫布板中，做好立體圖面的設計後，用熱熔膠將物品黏著固定。

3.使用各種適量的流動壓克力膠，倒在畫板中，創作畫面。

4.待畫面乾燥後，再製成獨特立體，亮麗的創作。

（如相片圖示）

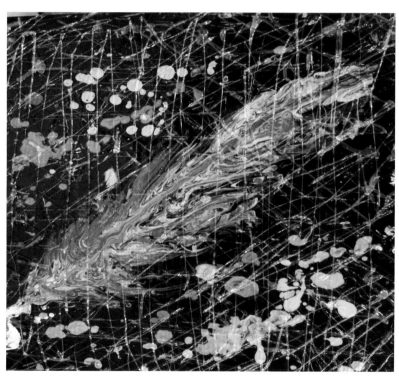

趙佑平老師的作品

流動藝術

創作的技巧與實作

張珮玲

第六章　膠布使用方法

1.具象與抽象同框（要製作具象，如：狗、貓、人、樹等）。

2.將要具像的圖，先使用膠布貼遮。

3.用流動壓克力直接倒入畫板。

4.待流動壓克力乾燥後，將膠布貼遮的部分撕開。

5.可使用各種顏材，如：油彩、水彩、水墨、壓克力彩、鉛筆、蠟筆等等畫該部分。

（如相片圖示）

流動藝術

創作的技巧與實作

步驟一：先將畫板畫上人像。

步驟二：將畫好之人像使用膠布遮蓋。

85

步驟三：將畫布板鋪上已調好的流動壓克力彩膠，待乾。

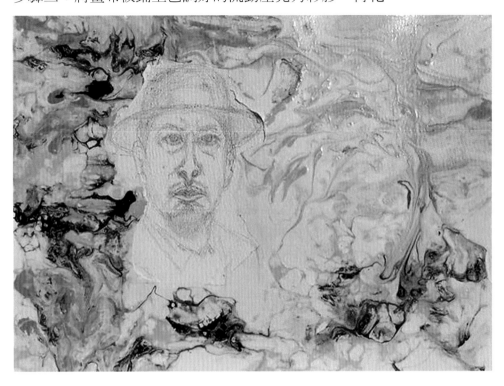

步驟三：將膠布撕開，將人像以水彩、油彩或壓克力彩手繪完成。

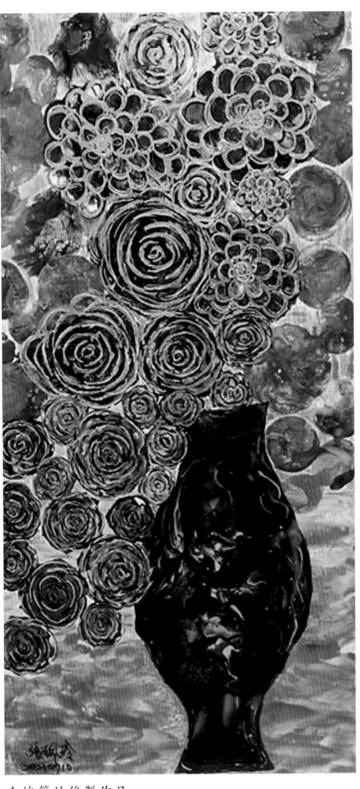

步驟說明：
1.瓶身用膠布遮蓋。
2.將流動壓克力鋪滿，待乾。
3.撕開蓋瓶之膠布。
4.再製：
　（1）用單圈花。
　（2）增加立體感。

金線筆的後製作品

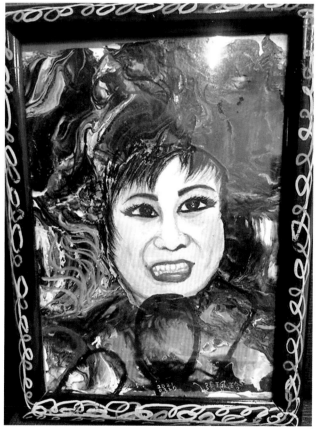

用流動畫表達人像

流動藝術

創作的技巧與實作

第七章　超現實的表達

　　使用任何抽象或實像的表現，再以任何畫材的單獨或混合使用，將畫面做出超過現實的畫面，如夢鏡、幻想、抽離現實的形式。

　　如：大海中盛開的花朵、在天空中行走的人或動物、超過兩個眼睛的人、大象鼻子的魚⋯⋯等等。

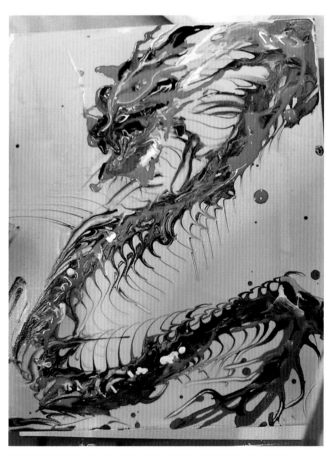

華麗尊貴骨感的龍／種子教師林麗華示範

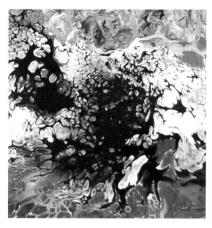
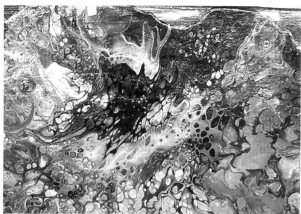

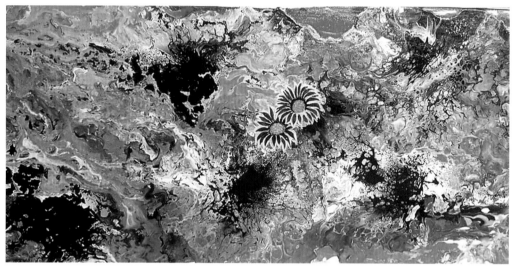

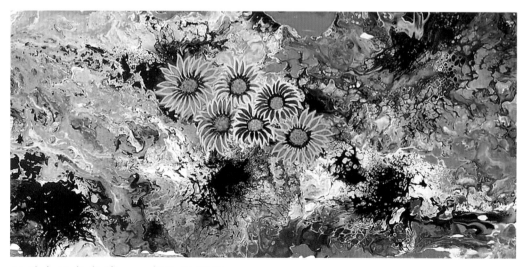

汪洋中的勳章菊——創作過程圖

流動藝術

90

創作的技巧與實作

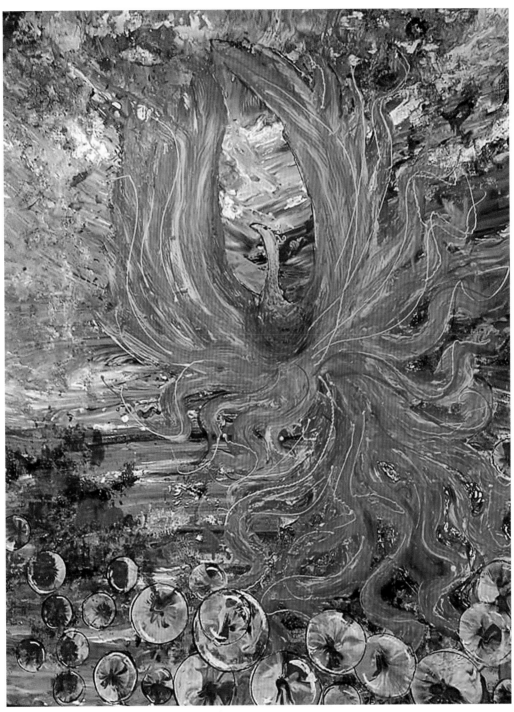

《天際的鳳凰》100cm（張珮玲）
各種技巧的融合

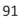

《823的英魂》（張珮玲）

使用拉滑法，右邊橫向，左邊直向，乾後，再製

流動藝術

創作的技巧與實作

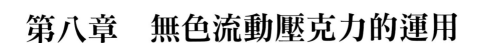

第八章　無色流動壓克力的運用

　　無色流動壓克力的運用，可用以調合出自己想要的不同的色彩。方法如下：

一、在畫布上堆疊

　　可一層再一層的堆疊，製作成多層次的效果。

（1）在畫布板使用多種色彩流動壓克力後，待乾。

（2）鋪上一層的無色流動壓克力，待乾。

（3）再鋪一層不同色彩的流動壓克力，待乾。

（4）再一層無色壓克力……。

　　此種創作，可以將層層畫面的堆疊，因多層次的立體效果，豐富驚豔。

*注意：色彩的選擇與各色可能的混髒。

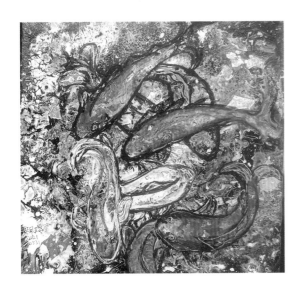

二、在杯內堆疊

　　1.將無色壓克力一層，有色壓克力一層，再無色壓克力一層，有色壓克力一層……一層又一層的倒入同一個容量較大的杯子內。

　　2.將大杯內的層層壓克力慢慢倒入畫板，即可呈現層層線條分明之作品。

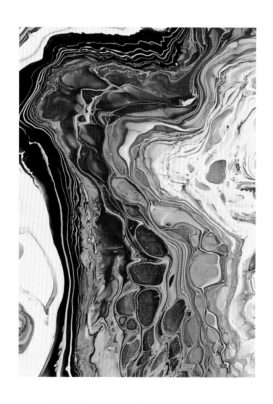

　　立體塑形：取一四方容器，將金色壓克力與無色壓克力做簡易的融合後，倒入四方容器，約48小時可乾固取出。

流動藝術
創作的技巧與實作

第九章　補充資料

　　另可使用增厚劑、增稠劑、石粉或亮彩保護劑或媒介的調合，可因顏彩之密度增高，或各色彩分別使用了不同密度，而出現流動畫面有如珍珠狀細胞、小米粒細胞、鵝卵石細胞、雲狀細胞等（如相片圖示）。

　　由於篇幅有限，將之於本書的第二版介紹。

　　※與流動藝術相關之疑問可使用fb或line私訊

一、小米系列

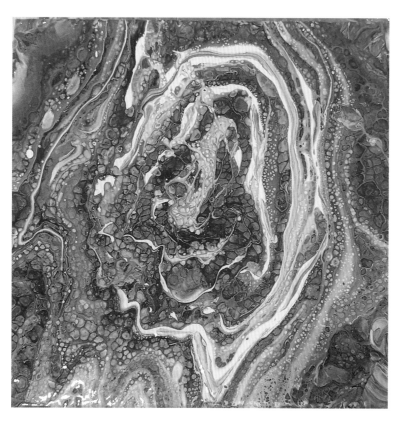

二、雲朵系列

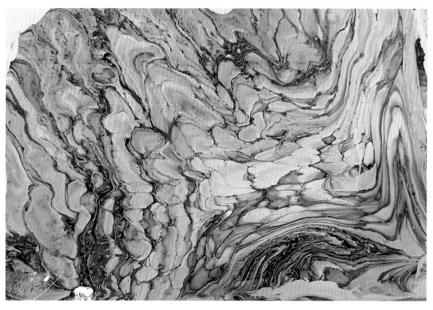

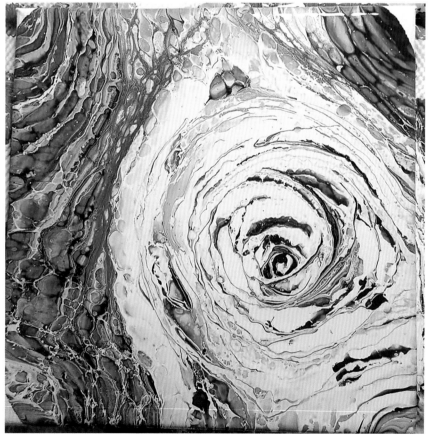

三、變色龍系列

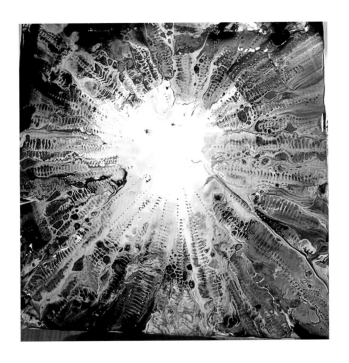

四、畫面再製油水分離法

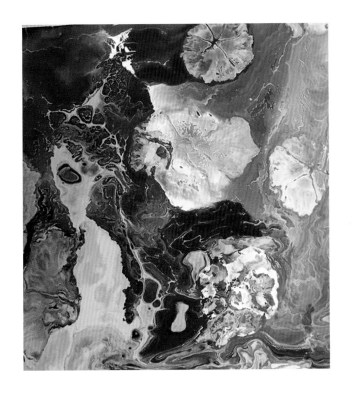

色环（Color Wheel），又称**色轮**、**色圈**，是将可见光区域的颜色以圆环来表示，为色彩学的一个工具，一个基本色环通常包括12种不同的颜色。

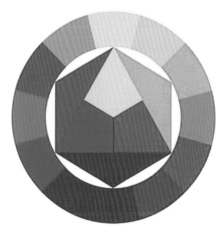

伊登十二色相环

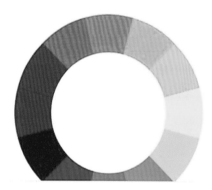

取自網路三環色的參考圖（截自網路）

五、人像背景流動畫法

畫中人物：國際空手道剛柔流裁判
左上：張靜麗教練　右上：邱建華教練
左下：陳忠煌教練　右下：黃圳傑教練

六、各種繪圖工具

厚3公分邊框的畫布板

可用於各種不同花樣的濾網

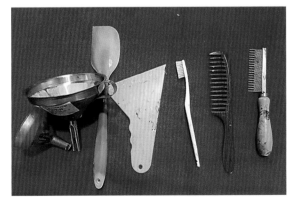

可運用於肌理的製作

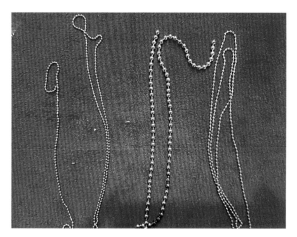

各種不同大小的珠鍊

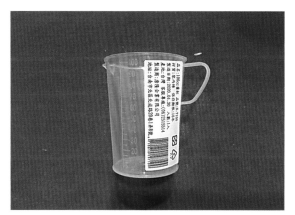

有刻度的量杯

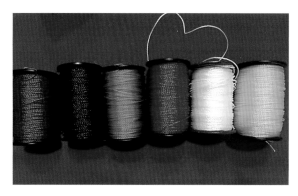

各種顏色的繩索

冷熱風多樣功能吹風機

氣球與滴熱風槍及燈座瓦斯火焰器

各種不同粗細的posca筆

七、親子創作

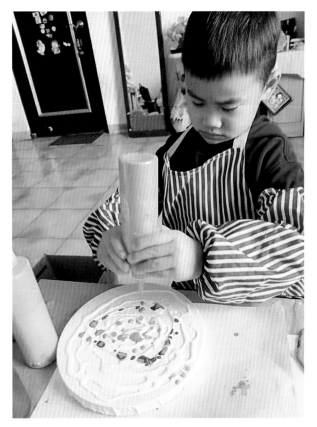

小小藝術家——四歲的行行

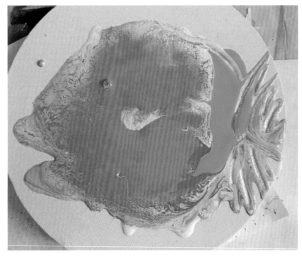

行行的作品

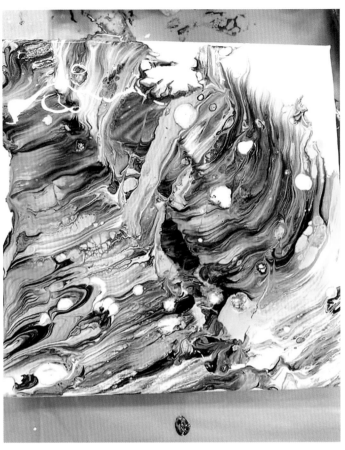

五歲崴崴的作品（媽媽陪伴）

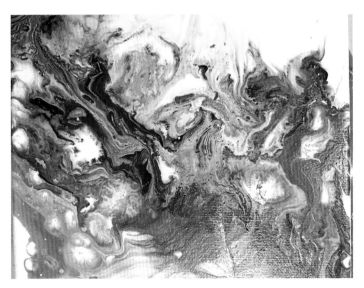

6歲的菀菀（爺爺陪伴）

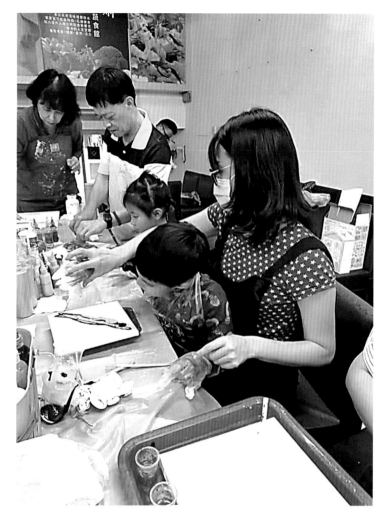

趙佑平老師、菀菀的爺爺、菀菀、歲歲的媽媽與歲歲

附錄一　活動照片集錦

1.2021 年 2 月 3 日：雲林縣九芎國小小小藝術營

由林郁展校長領軍學習／教育處督學前來關心

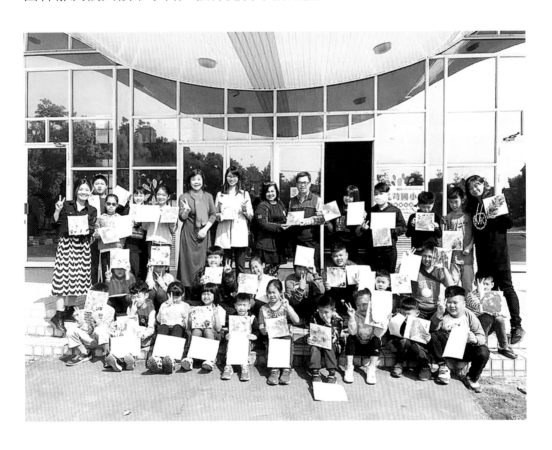

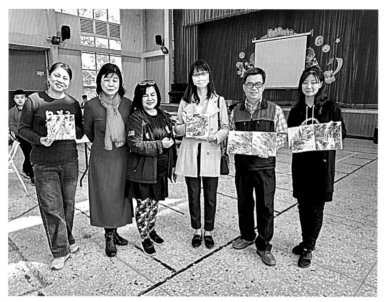

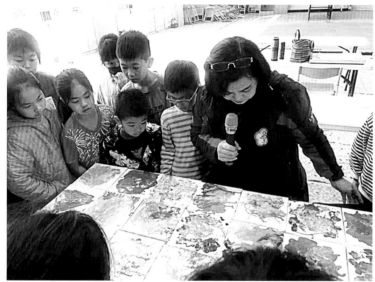

附錄一　活動照片集錦

2.2021 年 5 月 12 日：竹北新社國小活動營

由新竹縣銀髮族協會主辦／新竹市台灣流動藝術家協會承辦
劉淑愼理事長領軍全程學習／張校長全力協助

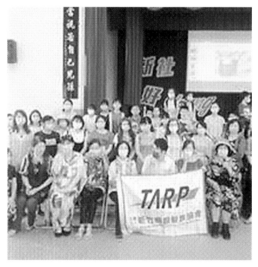

流動藝術
創作的技巧與實作

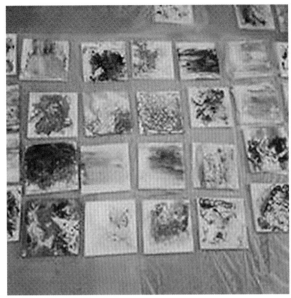

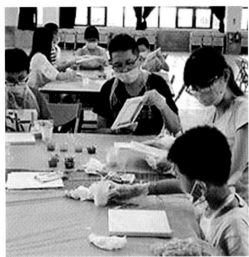
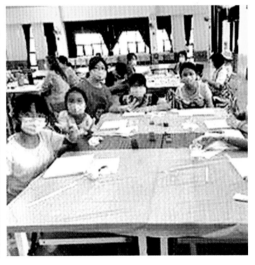

3.2021 年 4 月 30 日：新竹市科園社區活動

由潘沿伶理事長率領學習／潘理事長希望能辦展覽

 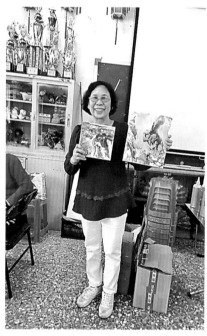

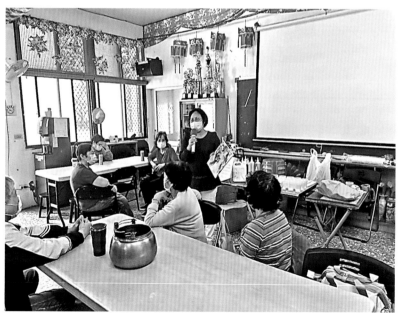

流動藝術
創作的技巧與實作

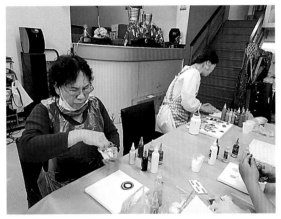
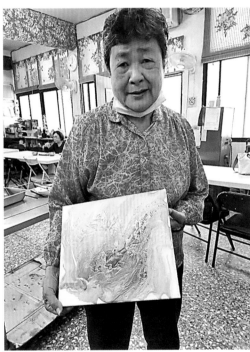
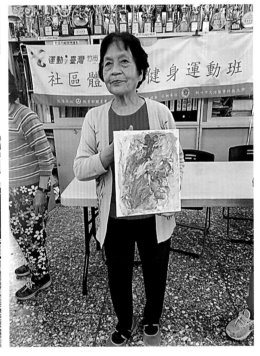

4.2020 年 12 月 12 日：張珮玲的流動藝術師生成果展

張珮玲與代表作品

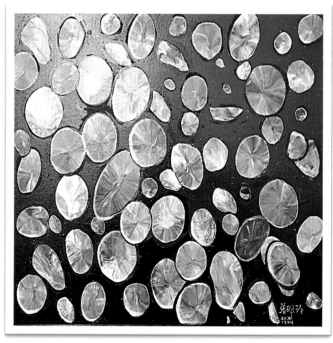

種子教師林麗華與代表作品

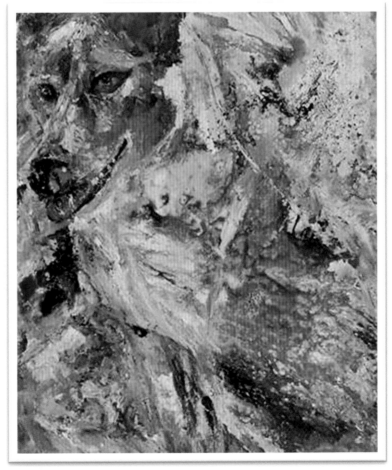

種子教師邱汝玉與代表作品

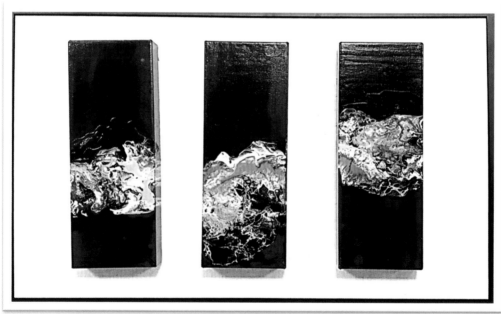

種子教師曾心與代表作品

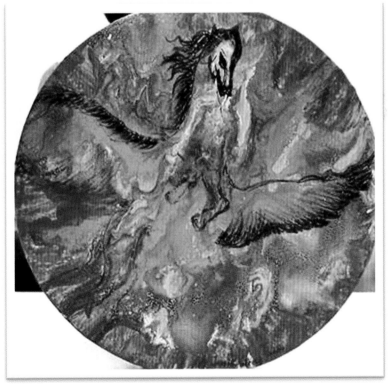

117

種子教師陳素珍與代表作品

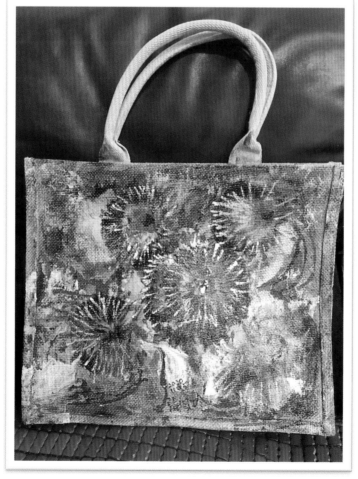

流動藝術
創作的技巧與實作

種子教師趙佑平與代表作品

種子教師鍾明峻與代表作品

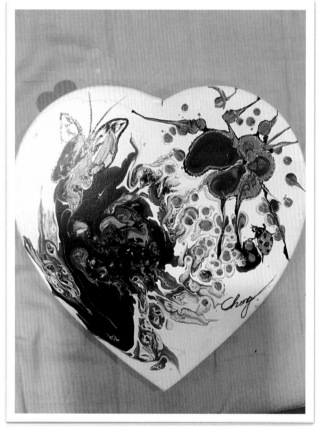

藝術家曾金菊與代表作品

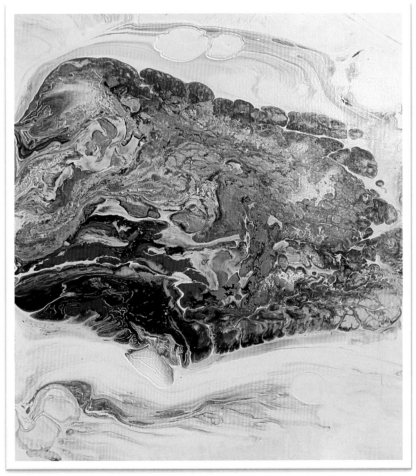

121

藝術家蔡栢松與代表作品

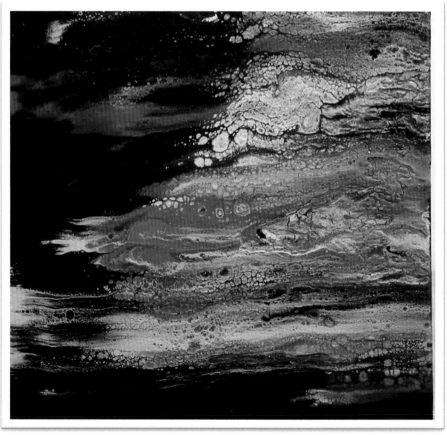

藝術家陳家良與代表作品

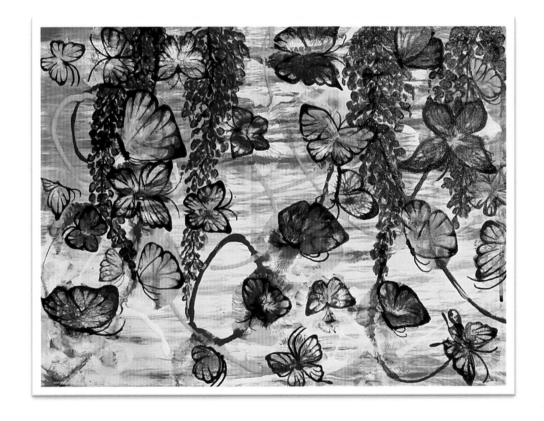

123

藝術家李允文與代表作品

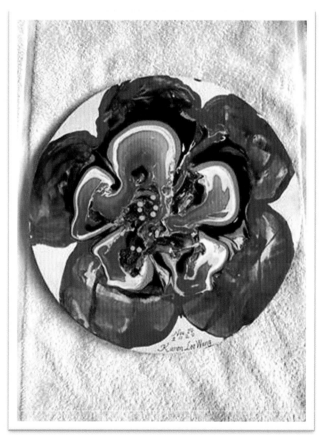

陳銘真與代表作品

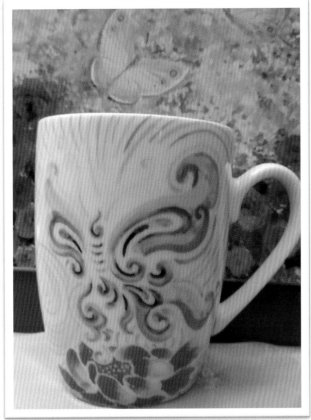

125

陳雙雙與代表作品

龔玉滿與代表作品

楊旦華與代表作品

與名人合影

大男高音：姜雲生歌唱家（站左一）、國際獅子會資深教學顧問：洪瑞文（站左二）、國際獅子會資深講師：劉六妹（站左三）、大會司儀／國際獅子會資深講師：曾淑琪（站右一）、雅素齋董事長：魏香梅（站右二）、新竹市議會：黃文正議員、資深藝術家：趙小寶（坐左一）、國際獅子會推廣素食委員會主席：彭森明（坐右二）、國際獅子會光華獅子會會長：羅吉錡

頭戴畫有流動藝術畫的帽子的名攝影師：陳永鎰

左起：藝術名家陳永鎰、新竹縣銀髮族協會理事長：劉淑慎、歌唱家姜雲生和張珮玲、名藝術家陳雙雙、種子教師廖穗菁、種子教師邱汝玉

流動藝術
創作的技巧與實作

左起：藝術家陳永鎰、理事張劉淑慎、藝術家趙小寶、種子教師邱汝玉、種子教師林麗華

台灣流動藝術家協會種子教師群。左起：鍾明峻、邱汝玉、趙佑平、張珮玲、曾心、林麗華、陳素珍

名藝術家何日新老師特來指導（右二）、藝術家Alice Hse
（左一）、藝術家汪倩玉（左二）獲優勝獎勵

風采婚宴館／國際獅子會資深講師楊輝雄董事長特來鼓勵
左起：彭森明、楊輝雄、張珮玲、呂麗華

流動藝術

創作的技巧與實作

附錄二　歷年文章收錄

1.敬述關於先父之（一）

　　記得有一年的父親節（當時爸爸已中風，我已離家很遠），我回家帶著父親到西裝店，爲他量製了一套中山裝。

　　每有正式場合，他會穿著那套中山裝出席。想起母親，終身對父親的不離不棄，完全未記前嫌，內心非常敬佩與不捨。今天是父親節，我又離題寫到母親，呵呵！

　　祝爸爸在天上如在地上的曾經擁有的最美好……

　　（此文長且內含血腥，敬請慎入。）

　　爸爸……您對子女隱瞞身世，至死也沒說出。

　　在兩岸開放探親之後，媽媽從香港回到廣州縣的韶關市，迎接媽媽的是外公外婆的墳（外公陳熾南先生長達 30 年，協助國民革命軍抗日，正是當時廣州市陳家祠管委會理事長，外公促成將陳家祠贈與國家，爲國家一級古蹟的），與因您追隨蔣公來台，而發生的家族慘劇，而這最令人膽戰心驚，駭人聽聞，慘絕人寰的悲劇，其實就是您終生絕口不提的身世。

　　身爲蔣公身邊參謀長的血脈劉家祖父，因您出生時，被斷言將會剋死父親，而由副將張家祖父領養，盼能因從了養父的張姓，免遭剋死之災。奈何，上蒼早已安排了一切。當您來到台灣，劉，張兩位祖父被共產黨活捉，並透過電台廣播，要您棄蔣公回大陸，換取兩位祖父的姓命。您沒有捨棄蔣公。兩位祖父被綑綁，遊街三日，任路人鞭打，丟石。再將人豎立於廣州火車站廣場前，公刑，用百槍打爛了身體。之後，將屍體曝曬在陽光下，10 天，才准許親人收拾屍體。我想，在那遊街時，兩位祖父早已斷氣。

您生前只告訴我們是劉家血脈，但，要我們永遠祭拜張家祖先，要爲張家爭榮。也囑咐我們，不能改爲劉姓。

想到您這生，背負這家族的血債，而這歷史的帳，您無從追討，不能說的祕密讓您一生嚴守著的痛苦，無人能分擔。

因此您一生表情嚴肅，並對子女要求嚴格，姐妹有錯，連坐處分。當您將我的獎狀，一張一張裝框，並掛滿牆時，我會見著您抹著笑的臉。高一時，您希望我成爲外交官，爲國家艱困的外交，做出奉獻，而我卻選擇了醫學院組。當四妹在空手道的領域發揮至將日本選手打倒，獲得金牌時，您留下的眼淚，相信含了最多的雪恥因素吧！

爸爸，您的一生，眞是令人心痛呀！

我親眼見您幾秒鐘上屋頂，在屋頂練齊眉棍法，耍長棍。我們要學書法、要練武術、要爬檳榔樹、要學空手道、要參加各種競賽（國語文、書法、畫圖、英文演／朗讀、歌唱、游泳……等比賽），學校課業也不能馬虎。我們都不是您呀，可以一次駕馭 6 匹馬呀！能說能寫，能寫書法能畫畫又能耍槍，打標。

（您一定不會知道，網路時代可以查證許多事……）

我們子女查得好辛苦，我們必須知道血出何方，這是身生最重要的事。

我們現在已經查明，也有請佛祖，各方諸神，做了相關應盡措施，盡子孫孝道。……許多您藏起來不讓媽媽看到的信，我們都已經數位化，可永久保存了。

請您一定要賜給我們力量……讓我們能蒐集更多。我們要知道更多眞相。

一件件的往事仍清楚現前。爸爸，您是我這一生見到過，武功最高強的人，長短棍舞得最棒，飛鏢最準，飛刀最快最準的。

記得您每週檢查我的桌燈，擔心我眼睛過度使用，還親自陪我畫畫，買書，買顏料。

2.敬述關於先父之（二）

2020 年 8 月 8 日父親節前夕。
終於能在 8 月 8 日 12MN 前
向壯如山的父愛致敬並獻上祝福⋯⋯
祝福所有的父親蒙福得福並造福。

我們的家族，為了家園，付出的代價，用血海深仇，用血淚史歌，都不足以道出萬分之一二。

我們身上，背負著的，到底僅僅是中國近代史中，那數百萬計的國軍家族，或說國難時期的一丁點⋯⋯

我們的父親，年輕的黃埔軍魂，曾經在彼岸多麼的意氣風發！燦爛輝煌！在我們兒女眼中，多麼的出類拔萃的卓越！

父親俊美的字體，文學的造詣，流暢的文采，藝術的修為，多樣性武術的根底，渾厚悠揚的嗓音，勇敢堅毅的精神，全力以赴，捨我其誰的擔當⋯⋯世界的歷史與地理，國際情勢詭譎的研判⋯⋯

當年，將軍府的少將軍，曾歷經多少學習的磨難與堅持？

而，父親卻用了他的一生，只願為　蔣公⋯⋯

我至今仍不解？　蔣公以何種領導統御的魅力，讓爺爺與父親這樣的捨命相換？（國家、主義、領袖、責任、榮譽！！！）

在父親生命的最後，已是失智的狀態了，我前往相陪，父親忽而發笑，忽兒悲泣。

我問父親因何發笑？

父親回：當時，校長（　蔣公是黃埔軍校校長），親自搭軍機，到黑龍江最前線駐營處，來探視，問我，有何物質缺乏？校長真關懷呀！

我問父親為何悲泣？

父親回：

我好想念阿哥呀！阿哥為什麼要加入共產黨？為何要與妳爺爺做反？我跟阿哥誓不兩立，啊！他唸到博士學位，怎麼會這麼傻呀！嗚嗚嗚⋯⋯

轉眼間，

風雲變色，人事已非⋯⋯

妹妹靜麗，遺傳到父親的武術根器，在國際空手道剛柔會開創出局面，並開支散葉。相信父親在天上很歡喜吧！

國中一年級時，父親讓我看了他畫了一幅畫，那是一個宅院圖。沒想到，父親做畫的能力這麼強呀！

敬愛的父親，祝福您在天上，與母親相逢，永世安康。

請賜福給您的身生子女平常健康。若台海終需一戰，不關您事了唷！爺爺都被百顆子彈槍決，您就讓一些好戰者，自己去受業歷果報吧！

順便，請您在天上使力，讓我畫畫能進步唷！

轉文自胞妹：張靜麗動態

「爸……想您了，這是您最喜歡唱的歌，我想您在天上也是每天唱吧！因為您說過生是黃埔人死是黃埔魂……

爸，如果台海戰爭您會再當指揮官嗎？

您曾要我們記住，生是中國人死是中國魂，您的一生只想回大陸……

但是爸爸呀！如果我跟您說……我生是台灣人死是台灣魂，您會生氣嗎？

台灣這幾年創造了很多生命奇蹟，在天上您應該感到開心，因為台灣也是您抱生命危險保護來的……

爸；父親節快樂，相信媽媽也跟您在一起，在天上保護我們子女……」

3.憶先母──陳慧梅女士之（一）

　　媽媽在 103 年元月 21 日（當天是我們新竹網路獅子會年度大活動，我正在被媒體訪問著~~）那天一瞬間暈厥後，至今……我無時無刻在意念中滿溢著媽媽的一切……

　　從有記憶以來，媽媽對我永遠有最高度的信任與信心。6 歲時，我到廟裡讀幼稚園，我牽著 3 歲的妹妹和背著 1 歲的妹妹，至少在那短短 2 小時中，媽媽可以張羅其他廟方人員與小朋友的點心……

　　唸小學以後，媽媽為我最忙碌的事，莫過於天剛亮時，到住所中最高的陽台上，舉香像天公與神明祈求……祈求我考試順利，比賽順利……

　　稍長……看著媽媽為了這麼多小孩的註冊費盤算傷神……舉凡養雞鴨、養豬隻、賣早點、出租書籍……等等可以貼補家用的工作，媽媽都全力以赴的忙碌著。媽媽要我認真讀書，其他的事不需煩惱。我主動要求幫媽媽顧租書店，媽媽答應了，並曾問我：「我出租的書籍中，有沒有妳沒看懂的書？」我說：「有，我看不懂莫泊桑的悲情。」記得媽媽那時覺得得意。考取醫學院那年，我因為不滿意成績與分發……每天悶悶不樂。鄉長到家裡張貼大紅紙與許多仕紳到家裡祝賀時，媽媽問我，要去唸嗎？她說：「妳若要去唸，一切我來處理，要重考我也會支持妳。」在美國，我因故在醫院被搶救，醫院數次發出病危通知……媽媽在台灣，在電話中堅定的說：「我女兒一定會好好的回來看我……。」

　　親友鄰居有困難……不論是怎樣的狀況，生病要送醫的，打群架要報警的，幫忙挑甘蔗葉人手不夠的，喜慶婚喪需要人力物力的，雞，鴨，豬，牛生病或生產不順的，女兒被欺負懷了孕要找婦產科的……只要找上媽媽，人力物力甚至金錢……若媽媽自己能力不及，仍然要四處找其他的人協助到底……甚至於客家莊的人看楊麗花歌仔戲，都要央求媽媽看中文字幕翻譯成客家話……

　　我歷經人生的許多困境，心情苦悶無助與媽媽商討時，媽媽總說：「人生一天一天過，別盡想壞的……」

4.憶先母──陳慧梅女士之（二）

　　媽媽 18 歲嫁給爸爸，當軍官的父親拐騙她，要搭船到外島蜜月旅行，要媽媽多準備點衣物。媽媽帶著 3 大箱的漂亮旗袍、高跟鞋、美麗手飾，開開心心的搭上國民政府最後一艘由中國撤退到台灣的船，時為民國 39 年~~只會說廣東話的媽媽，吐了整整三天，船終於靠岸台中……在船上被士兵們百般呵護的媽媽，內心有千百個問號……父親完全沒有關心媽媽，只關心他的士兵，父親對媽始終不發一語……

　　之後，媽媽在日以繼夜的淚水中……為了一個個出生的子女……由廣東省最大菸酒商老闆的最受寵之嬌嬌女，變身成為生命而存活的鬥士……

　　媽媽寧可一無所有，也要幫助困難的人，因為媽媽認為這是她的使命……

　　「好多人欠了媽媽會錢，媽媽帶著我逐戶要債。不還錢的人家和媽媽吵架了，媽媽恨恨的說：『我一生都會恨你……』才不過幾分鐘的馬路，看到超商，媽媽停下摩托車……和店東商議著……」妹妹回憶說。剛剛才說恨，結果是和超商老闆購物，請店東送物資到那些個欠媽媽錢的人家。媽媽說：「他們的米缸都沒米了，我還有飯吃呀！」

　　就在最近，家中姊妹一個個因心焦著媽媽的健康而病倒……我也沒有倖免……我堅定的告訴自己，這是一場艱困的考試，或是比賽……我必須過關，因為後無退路……

　　我回應妹妹在佛前崩潰時哭喊的聲音訊息 1ine（妹妹痛哭為何菩薩沒有出手相救一生行善犧牲奉獻的媽媽……）

　　「菩薩已經救了媽媽……她沒有受苦……她在轉瞬間失去了知覺……這是最好的福報了……反而是，媽媽在考驗我們姐妹的修行道行~~我們姐妹都有遺傳自舅舅的精神官能症……經常讓自己陷在悲淒與黑暗面……甚或更糟……」

　　我歷經身心症的數位醫師鼓勵治療過，這一生已經很多次了，媽媽的狀況剛開始讓我極度恐慌與噩夢連連……經過我努力尋找相關醫學資料再研讀後……驗證以佛教的教義……加上自我轉境與藥物的協助……漸漸的……我告訴自己，倘若我沒有更堅強再努力的自己照顧好，再創出一番天地……才是真正對媽媽不起。

流動藝術

創作的技巧與實作

自小，我們讓她有太多的喜悅與榮耀……雖然讓她多所傷神……到如今，她已經很圓滿了……至少她婚姻穩固（雖然他與父親經常要用廣東話鬥嘴，不算恩愛）……身生的小孩也沒歪眼嘴斜……也沒變通緝要犯……也創造許多子孫……

　　放下吧……要讓老媽放下……至少我們得要自己先放下。

　　菩薩的腳步近了……我們做子女的要歡喜祂帶媽媽到佛國……何時去呢？佛祖自有盤算……我們做子女的沒有能力操心的……一切隨順因緣……我們任何一個孩子若因焦慮媽媽而倒下……媽媽會有更大的背負與承擔……要讓她無牽掛的離去……我們要更堅強……這是修行的重大考驗。

　　（我的媽媽已於 107/5/17 往生佛國，至今仍常入夢）

5.開錢莊的毛孩：小黃

前鎮子，新竹市製麵工會黃理事長，告訴我說：「我不養狗了，狗兒子走後，太心痛呀！」

記得 10 年前，（民國 100 間），理事長的兒子，抱著一隻中型黃狗來找我。希望我看看，狗兒是否康健？

我問：哪兒來的狗兒？他說：「他自己進到家裡不走了。警察局就在前幾棟房的距離，他抱到警局，問該如何處理呢？」警方說：「你們先養著吧！」

小黃約在 5 年後，車禍身亡，理事長全家不捨哭到不行。理事長載來一大箱的金銀紙，希望我能協助燒給小黃。我請理事長將那一大箱金銀紙，載到土地公廟，我隨後協助他燒金紙，整整燒了兩小時。一週後，我夢間小黃著古裝官服樣來找我，坐在黑頭車上，身邊左右各坐著著黑亮古裝華服的狗頭人身樣。我說：「喔！你是小黃欸。」小黃說：「阿姨，謝謝您幫燒這麼多金銀給我，我現在在天上是開錢莊的，因為我太多錢了。」再一週，我前往製麵場看理事長，想告知他，小黃入夢的事。理事長竟然先開口說：「先生，我夢見小黃現在在天上開錢莊欸。」

呵呵，這不是笑話，是事實呀！

沒多久，理事長家又來了隻小花狗，每週一次到我這兒走看。有一年的元霄節約晚上九點，小花自己還怕鞭炮，跑了一里半的路來找我，我致電理事長，理事長說，全家都在找牠。小花真聰明呀！

小花也因被快速飆車族撞上而亡故，再次讓黃家碎了心。

6.仍人人閱讀書本的先進國家（2013 **年訪德國**）

　　受邀前往德國漢堡，擔任國際獅子會國際年會研討會的主講人，我很珍惜與感謝這樣的機會，全心準備以待。

　　這中間，發生了同樣是自台灣來的老師，筆電被盜走，我的筆電因旅館供電不穩而停止功能。（老師的筆電因報警後，訊速尋回，我的電腦後來也恢復正常）

　　在台灣，每天在電腦，筆電，手機之間穿梭的我，以為德國是超級先進國家，要來之前，特別到電信公司，做好了自以為是萬全準備，可以大顯身手，努力的拍照，無盡的分享。結果，並不是，有句台語實在犀利與恰當，那就是「事情不是像我們這種憨人，想得這麼簡單」！在德國漢堡，我被狠狠地被修理。晚上十點，天才剛昏黃，晚餐結束後，街燈才開。在國際知名的牛排連鎖店，我請服務先生是否有網際網路的服務？他回我：這裡是德國漢堡。我到國際名牌店購物，問女服務員是否協助連結網際網路，她說：「我們這裡沒有服務。」

　　在街上的傳統小雜貨店，店裡有賣明信片與郵票，並有郵箱可供寄送。在皮鞋店，店員就是店長，而且這家店，他是第五代。店長開心，詳細的說明，他手工製鞋的過程並有實體鞋的解剖模型，供參考，讓我們非德國人讚歎，景仰並掏錢。最特別的景像是，我出門回頭望那店長，他坐下來，繼續閱讀他的書本。在河邊的廣場，時尚的百貨商品林立，可是，最讓人吸睛的是，廣場中，打扮成古往今來的各種行業街頭藝人們，濃厚的彩粧，絢爛的衣著，亮麗多層次的飾品，在酷暑中，或坐，或站，或俯，或躺，全心的演出，真不是歎為觀止可形容。

　　我特別搭公車，前往紅燈區披頭四合唱團在漢堡初演的西餐廳朝聖，原想在外面可容 20 萬人的音樂廣場繞一圈，事實證明，那真是傻念呀！那用簡單繩索圍起來，一望無際的廣場內，無一個垃圾紙屑，用走路根本無法走完，內裡排有簡單的圓型椅，乾淨整潔，可見這裡的國民素質之高。

　　順便一提，我也搭了火車前往附近知名老鎮「不來梅」鎮參訪。不來梅的火車站高聳，幅員遼闊，完全不像是鄉下老鎮。在約僅可容一部車寬的馬路上，我見到此鎮的主角，驢子、雞、狗、貓。那裡的老教堂，內裡

氣氛肅穆，多彩玻璃在昏沉的水晶吊燈之中，顯得更神祕莊嚴。我見到虔誠的信徒們，在教堂鐘聲的指引之下，貫穿進入教堂禱告，引我內心蕩漾如蒙福。雖是七月，氣候宜人，再回火車站準備回漢堡市。在火車站的的地下室，並沒有太多來自歐州其他國家的物品，幾乎都是德國國產品，包括羽毛狀的各種睫毛，我好奇的買了幾對，沒有學習到如何植上自己的眼睛上。至今，那些誇張的羽毛狀假睫毛仍屬純觀賞一途。

7.轟動全球的印度懷孕大象雙屍慘案

　　2020 年 5 月，印度的獵象惡魔，在鳳梨內放置炸藥，讓飢餓的象媽誤食後，因炸藥在嘴上引爆，熱痛難忍，走入河中央想要止痛自救，經 4 天掙扎，站著死於河中。這四天，任全球動保人士如何哀求象媽，象媽已不再信任人類，而失去最後的救援。

　　「身而為人，我很抱歉」，在網路熱傳。各國藝術家紛紛製作圖畫表示哀悼。然而，那象媽的劇痛，象兒永遠看不到地球，也好，免得牠來到世上，被可恨的人類欺凌。撞破頭，也無法明白，佛陀悟道之所在的佛國（佛陀的出生地是在藍芘尼 Lambini 現今屬尼伯爾境內）印度，會發生這麼悲慘的事件。祝禱象媽象兒已被佛陀接引往生極樂淨土。

　　據查，佛陀涅槃後，留下三顆佛牙舍利，一在北宋年間，由法顯法師傳到中國，供俸在北京靈光寺，二在公元第四世紀，由 Kalinga 王朝的公主藏渡到當時的錫蘭（現今的斯里蘭卡 Syrilanca，的佛牙寺，三為，西藏贈予星雲大師，供俸於佛光山。

　　我於 2004 親訪斯里蘭卡的佛牙寺，寺院寬廣，入寺排隊約等侯兩小時，金碧輝煌，人人肅然。文明古國斯里蘭卡，至今仍完整保存山壁的繪畫與古道，在整座山是上蒼所創，由矽晶岩石所組成的特殊國家資源與許多如紅寶石等多彩寶石的礦坑，卻沒有帶給多數人民脫離赤貧的命運，尤其，曾被英國統治後，保存有許多高智慧的現代建築與社區。那獨步全球知名的蛇毒血清等的製劑，挽救過許多人類的性命呀！

附錄一　歷年文章收錄

8.斯里蘭卡的「象勞基法」

2021/8/21，斯里蘭卡頒布新的動物保護法，特別制定「象勞基法」。

內容包含：

1.不得讓子象與母象分開。

2.筏木大象每日工作不得超過 4 小時，

3.酒後不得騎大象。

4.核發生物識別證給馴養之大象。

5.象不可夜間工作。

6.除政府的公共影片製作之外，大象不得做演出，大象演出時，須有獸醫陪同。

以上有違者，可判 3 年有期徒刑。

斯里蘭卡政府，痛定思痛，非得頒布新的保護動物法，另增「象勞基法」是因為由來以久，被全球動保人士，私訪、追蹤、調查並收集實證，向國際間公布斯國虐待象兒們之實證，逼迫斯國必須為政府無能保護國際列管的瀕臨絕種的保護動物而做出的手段，盼望當局有完善的配套措施，完全執行法令。

我在 2004 年走訪斯里蘭卡期間，曾在多處遇見富有人家，飼養大象當做寵物。可是，大多的象兒都被繩索層層捆住雙手或柵欄鎖在很小的空間，地上堆滿草糧。也見過幫大象洗澡的景像。我曾問：「為何寧願用水管拉長長的，也不在象舍內置放水槽？」工人回說：「怕那象兒玩水噴太遠。」

在許多擁有野生大象的國家，就會有人在大象身上打主意。如，訓練大溫和的大象打鬥對決，以滿足人類兇猛好鬥之本來面目，再加上張牙著舞賭性，又如：在泰國，身穿華服的大象遊街示威，卻被拍到大象其實瘦骨嶙峋。我在泰國還看到小象表演算術，後來，被偷排到，小象被殘酷訓練的真像。在非州，為了象牙，毒殺大象的，仍然存在。

盼望再祈願，敦厚老實的象兒們，不再被殺戮。那些傷害象兒的人，受到最嚴厲的懲罰。

請所有愛護動物的善良人們，大家一起努力再努力的止惡。

9.黃科展──年紀最小的世界金牌：記「台灣加油」高唱國歌與高舉中華民國國旗的背後付出

　　2017 國際空手道剛柔會世界盃於加拿大溫哥華舉行，我國手，年僅 11 歲的黃科展，在經過重重疊疊的過關斬將後，獲得金牌。當頒獎典禮的同時，升起中華民國國旗，高唱中華民國國歌的時刻，我國外交部駐溫哥華的官員及前來加油的橋胞，現場的國家代表的人們，再也忍不住激動得潸然淚下。

　　我們在海外征戰 30 多年，每一場的比賽，都會遭遇同一個問題，就是青天白日滿地紅的國旗，揮舞與展現。高唱我國國歌的敏感問題。

　　妹妹張靜麗的堅持與國際空手道剛柔會總會長山口剛史最高師範的全力相挺，是我們在全球各地賽事中，順利得以高舉青天白日滿地紅的國旗，高唱中華民國國歌的必要條件。

　　然而，在 2000 年亞太盃在香港，2009 世界盃在印度，2017 年世界盃在加拿大，我們也曾遭遇困難。

　　2000 在香港，我們將特大面國旗兩面，分別掛在選手休息區的左右兩邊，主辦單位來了個彬彬有禮的男士，他說：「不好意思啦，可不可以請您將您的國旗取下？上邊有人說話了。」我也彬彬有禮的向他說：「請讓我在掛 30 分鐘，我們的媒體攝影完後，我會就情況取下國旗，大家來體育，相互諒解，感謝您。」那位男士就離開了。

　　2009 在印度，妹妹張靜麗或得金牌，披著大國旗受獎，接著升起我國國旗時，放得竟是中國的國歌，（我們所提供的國歌檔被換掉）。當然，DJ 說他弄錯了，換回中華民國國歌再繼續典禮。

　　2017 世界盃在加拿大，是我遭遇國最難纏的一次。與主辦的加拿大纏戰了三次。

　　整個比賽中，從選手出場，我們的唱名是「台灣」，這在預演時就開始遇到問題，從拿麥克風的司儀開始，每一位廣播人員，我都要一個一個說明並緊盯，妹妹絕不讓任何不是使用「台灣」的廣播情況發生，主辦單位加拿大不肯用台灣，拿國際奧委會的條款與電腦代號沒有台灣為由，要我們同意使用中華台北。妹妹張靜麗氣得要命，同時，她也很冷靜的分析與研判因應之道。最後，我們用了折衷的辦法，我同意在電腦螢幕在上以中華台北按鍵顯示，但，主辦的加拿大，必須要求大會人員，全程使用

附錄二　歷年文章收錄

「台灣」稱呼我代表隊與國手們，如，出場式、介紹、選手國別、頒獎……等，千辛萬苦的談判，爭取，委屈但得求全。任何細節都要掌握！

　　台灣在國際間的定位，確實存在有許多的困頓。我的經驗是，不一定要爭到臉紅脖子粗，用相互理解，彼此尊重的禮貌和諧，讓表面的政治官場隱藏至最低，是人，除了是血肉之軀，也是充滿感情的。

10.忠仁與忠義（命運太捉弄）

　　於 1979 年（民國 68 年）完成連體嬰分割手術的哥哥忠仁，離世，終了疼痛了一輩子的身體。享年 42 歲。

　　猶記

　　那天約晚上 9 點，我在中山醫學大學附設醫院的後門（太平間處），一位約 170cm 高，面色黝黑，約 35 歲左右的男性手中，接了個內裝兩個可愛男孩的上半身的紅色稍大的臉盆，腹部以下是用一條粉紅色的毛巾蓋著（如一般宮廟的贈送品）。我剛好從那裡經過，又剛好那太平間沒有被安置的人。他直接就將紅色臉盆雙手遞給我，說：「麻煩妳了。」（我來不及閃躲，我只是實習學生。我雙手接下孩子們，蠻重的）我追問：「先生，這是怎麼回事？您貴姓？請留聯絡資料……」他頭也不回的走遠，邊說：「我姓張，孩子的事我已與院長說好了……」我雖驚訝，但立即將裝著兩個可愛男嬰的臉盆往醫院大門的急診室。

　　原來，院長與醫護人員，已經在侯著了。嬰兒室的學姐們也在。

　　沒多久，我自學校畢業，獲取護理師執照，在外科病房擔任護理師的期間，忠仁忠義，經常因爲各種需要而動刀，並要從嬰兒室到動外科護理站換藥，由巫堂鑾醫師親力親爲。

　　記不起來，他們開過多少次刀，換過多少次藥？每次看到白板上，又要送開刀房，內心非常不捨。兩個萌孩兒，連在一起，只能由大人們決定一切。我們每一位醫護人員，對他們兄弟充滿憐愛。忠仁忠義在我校醫院被照顧到約兩歲，於 68 年在台大醫院進行 12 小時，四階段的連體嬰分割手術，爲當年最大的社會頭條，也爲台大完成全球第四個連體嬰分割手術而名冠全球。

　　手術是成功的，孩子們有了得以獨立的身體，但，成功的背後，有說不盡，訴不完的血淚故事。忠仁終身伴隨的疼痛，必須以醫院爲家的悲淒與無奈，眞正讓人心碎又無力呀！

　　幸而，弟弟忠義喜獲健康龍鳳胎，讓兄弟兩安慰得著。

　　其實，忠仁的長像與父親一模一樣。中山附設醫院的工作人員，除了我，沒人見過張家父親吧！社會對他將孩兒棄置的罵聲，對加諸生母生下妖怪的羞辱，讓他們永遠的無家可歸，也都不是他們等人所願。

兄弟倆曾經尋問生母，在懷胎時，吃過什麼不當？生母無言以對。所有的不幸，沒有誰喚得走。

盼望，世間永遠不要再有連體嬰。

2019/2/1

11.夢見媽媽後，勾起一件往事

25 年前，我帶著媽媽到香港，會見阿姨，（媽媽的胞妹，從廣州來香港），大舅在香港經商的兒子，（他算是我的表弟）。

要上飛機前，媽媽走在我的前面約一公尺，機位滿賣，人多，走起來，速度慢。

廣播傳來：往香港的旅客，XXX，開始登機。我聽到與看到機場的工作人員，對著媽媽大聲嚇斥：妳幹嘛走這麼慢，走快點！

我立刻上前護著媽媽說：「媽媽，別著急，慢慢走。」並對機場工作人員說：「妳怎麼這麼壞的口氣對老人家？請向我媽媽道歉。」（媽媽是很容易緊張的，有心臟宿疾，被嚇斥後很緊張。）

那工作人員看我一眼，充滿不屑的神情。媽媽拉著我，說：「沒關係啦，我走快一點就好。」我帶著一臉怒氣，再揚聲說了一次：「跟我媽道歉。不然，我們就不走了。」那工作人員才說了一聲：「抱歉。」

媽媽 18 歲，離開廣州紅頂商人外公家，跟隨先父來到台灣，總是謙卑待人，受委屈，也總是躲在廚房角落哭泣，也從不敢告知先父她被欺負的事。從很小，我與妹妹就習武，立志要保護媽媽。

12.馬路上最艱困的任務

「阿姨，我都已經經常換路或遶路，可是就都會被我看到呀！只好再拜您幫忙了！Sorry，sorry！」電話那頭的琪琪帶著無奈訴說著。「別像太多，妳就載來吧！我會處理的。」我回答。大家一定猜不到，琪琪要載來的是什麼？真的不可能猜得到。琪琪要載來的是小動物的大體。

琪琪是不到 30 歲的年輕美女，家境富裕。她在讀幼兒園時，就經常與父母同來我處看小動物。除了家裡有飼養多隻寵物之外，也很關心浪兒們。之前，因男朋友與自己是同事親密交往，被她親眼撞見後，心情消沉了好些年。很巧合的，這好些年，竟然，經常性的在路上遇上不幸喪命街頭的浪兒。從第一次用載來，雙眼哭得紅腫，雙手顫抖，到漸漸地，車肚會準備手套、兒用尿褲或毛巾、消毒水、塑膠、、衛生紙、溼巾的備用物品之外，我還提供她印度恒河金鋼砂，作為在事發現場灑淨之用意。

我告訴她，一切都是因緣際會，或許，過去妳也曾經遇見，只是妳不認為與妳有關，或許，菩薩巧安排，讓妳有布施的機會，內心充滿感恩，連自己都會感動。

琪琪幾乎一個月會遇上 2-3 次，一直到有一天，她在電話那頭告訴我，有個男同事，主動要協助她關懷浪兒或大體，並告訴她，願意照顧像她這樣善良的女人，我很歡喜的說告訴琪琪：「他是妳的 Mr. right。」

說也神奇，自琪琪孕後，再也沒有遇見小動物的大體了。

現在，琪琪的兒子已經會跟爸媽拌嘴了。

13.留文予我國東京奧運空手道國手王翌達

　　（賽後，王翌達在粉絲專業發表文章，內文提及他的父親　王申雄，為了訓練他成為空手道的傑出選手，經常用小手拍鞭打他，一天打斷好多支。這樣的刻骨，這樣的嚴厲，這樣的驚心⋯⋯。這篇文已被王國手刪除，這文之前留下的。）

　　令尊是我年少時，同一個道館的同學，妹妹張靜麗與我與他共同學習多年。（我唸中山醫大後到台中，令尊與妹妹仍在同一個道館收訓練）。令尊王申雄同學，我親眼看到他受過的苦與傷，可是，他勇敢的承受苦痛，努力向前。三年前，我在東京，親問當時的助理劉教練：為何當年要這麼嚴格的訓練王申雄與林 xx 同學？他說：「我們是習武之人，絕對要受得了最嚴苛的訓練。」其實，我年少的當時是很害怕的，我是屏東女中的醫學院組的最難唸的班，我跟先父說，我可以不要對打嗎？日本教練之後，也明白了。令尊脾氣不好，也不苟言笑，他把自己繃得很緊。昨日，我與妹妹提到你。每個人的人生有一定的任務，各有不同而已。申雄有你這樣的孩兒，好福報。能參加奧運，是多少空手道人的夢想？你真的太棒了！你會越來越好的，深深祝福你們全家！

14.2021 年 8 月 6 日看 Elta 愛爾達電視台的東奧空手道賽

　　東奧空手道男子 Kata 型的比賽，是黃智勇教練擔任現場的解說。

　　突然，看到一張熟悉的臉龐，啊！那不是我年少時同道館的王申雄同學嗎？我國的出征戰將，王翌達長得與其父親王申雄國際裁判，一模一樣。

　　歲月的河領我回到國中畢業那年，先父命妹妹與我學習空手道的時光，恍如昨日。

　　當時，除了我們道館同學與家人，對外，我們對練空手道是祕密。

　　我們初始練極眞會，之後，從日本來的佐藤教練與長井教練是剛柔流。

　　高三那年，聯考的壓力讓我經常缺席空手道的訓練，妹妹卻是已經練得非常強大了（她才是國小畢業，每天要騎腳踏車約 10 公里去訓練）。進入中山醫大後，我又開始練了其他不同的武術，跆拳，柔道，中國武術等。而妹妹則堅持在剛柔流奮鬥，經常前往日本接受訓練，一門專業至今。

　　看到王申雄同學的堅毅少年夢想，得以在下一代實現，內心激盪，引以爲榮。螢幕中，當父親的，因爲育兒有成，熱淚盈眶，當兒子的因爲沒有晉級也淚流滿面，讓全球的空手道人，感動不已。

　　所有的運動員，用性命的熱情接受非常人可以接受的苦（酷）練的，期待爲自己在生命中，能如火花的燦爛，多麼的令人敬佩呀！

　　從電視截圖，畫下王翌達國手，表達致敬，並祝福他與全家。

流動藝術

創作的技巧與實作

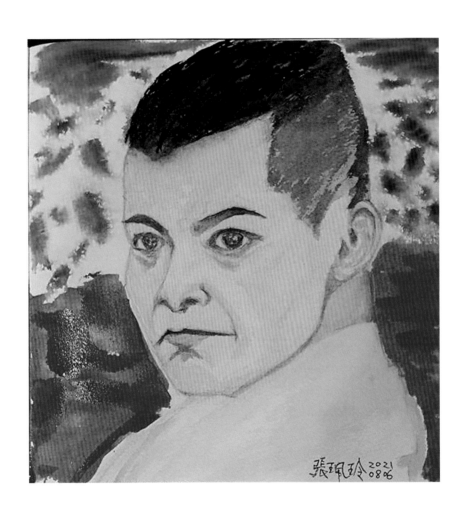

15.孩兒未送養，心肝先碎斷

　　晚間，好友待以黑麥茶，讓我憶起小時候住家附近的一家雜貨店。店東夫妻誠懇寬厚，每日用大白鐵桶泡黑麥茶，讓鄰人孩童自取享用。唯一遺憾是始終不能如願得著兒女。家五妹初生時，我已五歲。店東夫婦好言善語求媽媽將五妹送養予他們。媽媽原想，店東家絕對可以讓五妹獲得比家裡更好的生活而答應的。當店東夫妻與鄉長及多位鄉代，衣著整潔，備多樣厚禮來到家客廳，準備接五妹回店東家那一天，媽媽抱著五妹在房內遲遲沒有現身。（爸爸不在家，小時候，爸爸很少在家）。店東太太央我到房裡看媽媽是否準備好抱出五妹？媽媽要我出來轉告這些大人們說：「媽媽說再苦也要自己養孩子。」

　　那老實的店東夫妻，後來終於領養了一個非常漂亮的小娃兒，取名珊珊。珊珊是店東夫妻的心肝寶貝，生活富裕，受最好的教育，外型真甜美呢！。算算，珊珊現在應該也 50 多歲了吧！若真的要做比較，我只有一點贏她，就是，我的鞋子總是黑亮亮，爸爸每天幫我用軍方的方式擦鞋。哼哼，（口哨）噓噓……

　　父親節快到了，敬愛的爸爸！您曾說我是你的珍珠，我是你的公主，現在還算數嗎？若算數，請在天上對我加持，我現在非常需要您的助力呀！一定加持我唷……

16.8 月 13 日，國際左撇子日

憶起，家五妹自小就是左撇子。

父親為了不讓她在社會上被歧視，用了很多嚴厲方式，要求她使用右手。

（說也奇怪，我用右手的人，偏偏不斷的學習使用左手。）

唸小學時，五妹因用左手寫字，曾被級任郭姓老師，處以抓頭髮撞牆壁的虐待行為，造成四妹發動，與其他 9 位男同學，趁郭老師午休趴睡時，潑水淋身的報復事件。

四妹自幼得自父親的好遺傳並習得好身手，俐落矯健，三位男老師共同捉住四妹，把四妹綁在椅子上，父親報請縣府督學親至學校，在學校做了冗長的會議處理。

我自小，崇尚人人生而平等，若沒有破壞公共秩序，或傷害他人，就該被平等對待。我被稱為女俠，仗義直言，（嚴格說來，太愛管閒事）。五妹被師虐，四妹揪眾報復，我當時是支持並鼓勵的。

該事件發生時，我已經唸國一了，沒有參與。

想來，

＃當時的國小教師太兇狠

＃左撇子礙著誰了？

＃報復的行為剛好就好

＃郭姓教師曾為虐待小小學童被教育處處分後而懺悔嗎？

＃五妹命運特乖舛，曾掉進因豪雨後而湍急的河中，若非市場賣菜的陳太太跳入河中救起，可能小命已杳。

附錄一　歷年文章收錄

17.小乖的選擇

　　半年來，小乖每個月都會帶她們家的馬爾吉廝來檢查牙齒，每次都有一位帥哥 A 陪伴。

　　一天，我已經將鐵門降下時，小乖在門口大聲，急促聲的喊：阿姨，救命呀！快快救命呀！我將鐵門再昇上來。一位年輕帥哥 B 手抱一隻貓咪，（不是之前每次伴隨小乖來的那位），急匆匆大步半跑進來，那時已經超過半夜 12 點。

　　帥哥 B 男，一臉的驚恐說：「求阿姨救命。」

　　帥哥 B 男，一臉的驚恐說：「求阿姨救命。牠從巷子口衝出來……我緊急煞車……下車將牠直接抱來這……」帥哥 B 已口急。

　　是一隻成年的橘色斑紋貓。已經七孔流血，意識清楚，黃色的眼球，痛苦的看著我。我先讓牠減輕疼痛，手邊做，口邊說：「你們馬上到附近的大廟祈求眾神，我救貓，妳們在這裡不但幫不了反而阻擾我。」

　　兩人面面相覷說：「半夜，廟都關門了呀！」我說：「在門口求，心要帶懺。」

　　我內心想：這上蒼有所安排的。到清晨 3 點，貓咪的七孔血已止，身體不但清理乾淨，也已經開始移動。小乖來按電鈴。我讓她進來。她說已經到天公壇外面，跪求神明救貓。離開前說：「阿姨，拜託這事，別讓帥哥 A 知情。」（帥哥 A 標準的高帥富，但脾氣不好，小乖常被吼）我說：「若帥哥 B 願意陪伴救貓，我希望貓咪活者，見證妳與帥哥 B 的善良與緣分。」貓咪在一週後，可以自主吃喝，只留有左前腳是否該截肢的問題。帥哥 B 每天都載小乖來看貓咪，並表達要照顧貓兒一生的意願。

　　帥哥 A 不滿被小乖冷落，曾來問我：「小乖是否曾經來這？」我回以：「怎麼了？」他沒說什麼，就離開了。半個月後，帥哥 B 自己帶貓咪來截肢，並幫貓咪蓋了一個大房子。兩年後，他們夫妻帶這貓咪與滿週歲已經學走路的兒子來看我。我親手縫製一頂帽子送給貓咪的弟弟。弟弟剛要上小學了，與貓咪感情超好。少一隻腳的貓咪，用生命見證了善良。

流動藝術

創作的技巧與實作

18.**有志氣的阿財**

　　阿財回到社區的一個依山坡建築的房屋內（前半邊是鄰社區門口的馬路，後半邊是地下室），將鄰居剛才送的綠豆糕，放在已擺放有許多層廣告紙的桌上。趕緊將雙手潔淨，顧不得換下藏衣服，坐在硬木椅上，將綠豆糕打開並送入嘴邊。啊！好久沒嚐到的香甜可口呀！鄰居說是，從新竹市竹蓮寺旁的百年糕餅店買來拜謝神明的，因阿財幫她提垃圾包，幫倒進垃圾車。阿財先前也因幫她忙，她包個紅包給他表示感謝。每天在垃圾車到來之前，阿財會到幾戶人家，幫提垃圾包，集中在某處，待垃圾車來，逐一丟放，之後，還會用水管的水，將該處沖洗乾淨。這真讓人方便，又感謝的。

　　阿財年約 70，兒子與他不合，將社區一樓（半個地下室，讓他有落腳處，已是大恩惠了，怎會照顧他的生活所需？）有志氣的阿財，憑藉自己尚有力氣，在社區協助這最辛苦的事，每天傍晚，穿梭在 500 多戶大行社區，請大家是否願意給他有一丁點的機會，回收，清理，倒垃圾等雜物。

19.阿虎

　　又是深夜，我準備按下鐵門時分，突然，眼前一隻貓咪，雙眼直瞪者我，約莫 4 個月大，咖啡虎斑色，應該是浪貓，尾巴提得老高，喔！天呀！牠的尾巴超過三分之二只剩下尾骨，沒有皮毛肌肉，就像吃乾淨的魚骨頭，尾骨完全性的暴露，我心抽者痛。我蹲下來，牠也蹲下來，讓我撫摸著。我想，牠是來找我幫忙的。之後，牠就是麒麟尾巴的貓咪了，每天在我桌上自由伸展，偶爾還會試著學我打電腦，貓咪也從幼貓變成了成貓。大家都喊牠是阿虎，也絕育了。一天下午，阿虎像用飛的上二樓的書房找我，神情有異，助理用室內電話打給我，說，阿虎的原主人來訪，想把阿虎領回去。

　　我下樓後，見一身型高大的，約 40 歲的青年，他說：「有人說，我家的貓咪在貴府，我專程來領回，牠走失很久了，我們家人找了很久。」我說：「若阿虎願意隨您回到牠原來的家，我無條件送還。」阿虎在二樓的書房，藏在書櫃最高處，連我都叫不下來，連最愛吃的罐罐也誘惑不了。我請牠的原主人先回去，待我把牠抓住了再通知他們來帶。阿虎在書櫃頂上，藏了 7 天，我將食物，水，貓砂盆放在書房，讓牠覺得安全時，方便使用。

　　之後，阿虎的原主人沒有再來，阿虎一直在我這生活了一輩子。

20.你手若有行善的力量不可推辭

105/12/18 日在元培醫大醫管所

長照研討，石曜堂教授的課，學長們要我做結論，就我在 19 天前，在飛機上救人的過程及使用的方法做檢視……救人，是所有醫護人員的天職，雖然，我是佛教徒，但我相信所有宗教帶給人類的正念與善念……聖經箴言有一句話，「你手，若有行善的能力，不可推辭」……出了醫療院所，沒有救助武器時，怎麼救人？尤其危急時又是在飛機上。……今天我以「豐富的醫學常識，與手，是無可取代的絕對優勢」為結語，包含整合醫學，脊髓矯正，芳香療法，早療，中醫的經絡穴醫理……都該是學習並有效的好方法…元培這學期加了「徒手保健」課程，讓我增長醫理的智慧與手法，是我快速救人達陣的重要關鍵。在感恩諸佛菩薩悲憫的同時，我在此特別感謝元培。

就在 105/12/8，我從台北松山飛往北京的非機上，才飛不久，就聽到「緊急廣播，機上有位乘客，突然身體有異，請求機上中，有醫護急救經驗背景的人員緊急救助」，原本想昏睡的我，立刻站起來（整個飛機上只有我站起來），機組人員迅速帶到該乘客處，我感覺到整部飛機的人們，都豎起神經。……看著他直飆的冷汗，蒼白的臉龐，已經昏厥的身體狀況，我先一手拿起他冰冷的手診脈（我已診不到脈）。我另一手在他的人中用右打姆指按壓，一面嘴上要求機組人員配合，我抓了小棉籤，將綠油精，萬金油……等刺激物品，隨著耳鼻置入，再將他的口用力張開，刺激舌下……請機組人員準備數條小溫熱濕毛巾，數條大乾毛巾……真正讓他甦醒的是，我施用又手食指拳尖，在他的右膏肓部施力，約共三分鐘，他的臉開始有血色，繼續約 10 鐘後，他的頭逐漸抬起來……他抬起頭看著我說：「我好多了，謝謝妳。」啊！我內心默求諸佛菩薩，多麼的感恩呀！

（當下，我也向大家報告，104 年，我帶著台灣空手道剛柔會台灣帶表隊一行 40 人，前往雅加達參加亞太盃的比賽，在飛機上，也曾協助救助一名乘客卻失敗，沒有挽回該乘客的命，讓兩位與我一起施救的人員，心痛不已……不勝唏噓……。）

回到座位後，對我讚揚的臨座的，北京清大博士後，來台參加研討會的學者們，我說：「能救人於危難，我比誰都開心，我仍需繼續學習……」

　　真的好開心呀……，在多次在機上救助的經驗中，這次機組人員的配合度是最棒的，特此予以讚揚，中國國際航空公司–Air China International。

21.在國際機場的國際記者會──控訴為狗切除聲帶是虐待行為

2000 年

旅居德國的自由作家劉威良（我中山醫大學妹），透過德國動保組織找到願意收養台灣流浪狗的家庭，進行「送狗到德國」的活動。有一次，我們救援了一隻聲帶已被切除的狼兒，要送往德國，順此，請玄奘大學宗教研究所釋昭慧教授，前來桃園機場主持，切除聲帶是虐待行為國際記者會。

我們認為，切除聲帶，就是使其殘障。

我也曾在電台的主持節目中，特別就此活動專訪劉威良女士。

我國保護動物法已於 2015 年增訂：「除絕育外，不得對寵物施以非必要或不具醫療目的之手術（如剪耳朵、剪尾巴、割聲帶……），違反者處新臺幣一萬五千元以上七萬五千元以下罰鍰。」

2017/4/12

台灣立法院修正通過的動物保護法部分條文，對虐待殺害動物者加重刑責，明確規定宰殺、故意傷害或使動物遭受傷害，致動物肢體嚴重殘缺或重要器官功能喪失，將判處 2 年以下有期徒刑或拘役，並科以罰款。台灣新修訂的法令還規定，販賣、購買、食用或持有狗、貓的屠體、內臟或含有其成分的食品，可判罰款，並公布違法者姓名、照片及違法事實。

這法令雖來得晚，但總算盼到。

這些法令之所以過關，那些蒙難犧牲在天上的亡魂，應已安慰。

22.許效舜、澎恰恰、張錦貴講師授課後心得（依講師授課順序）

　　（一）

　　如果說，許效舜講師的授課內容與表達的技巧如「流水」，那澎恰恰講師就是「行雲」，而張錦貴教授則是世道中的「善士」（依照上課次序提及）。我曾多次在螢光幕中，看到過上兩位藝人極度誇張的臉粧與逗趣的表情，也約莫明瞭他們搏笑的奮力，雖然我沒真正端坐欣賞過《鐵獅玉玲瓏》的演出。曾多次聆聽張錦貴教授的，並閱讀其出書。

　　國際獅子會 300G1 區 2019-2020 年度菁英領袖研習營，於 108/9/1-2 舉行，吸引 524 名獅友報名參加，並特別的支付高額鐘點費予上三位講師，讓學員們對照與感受到 G1 區的「真心付出，誠心服務」的年度主題。

　　許講師的「流水」比擬，是因著其講述的內容讓學員淚流不止。我一次次的用紙巾，試圖吸乾淚水，但，他一次次的讓我的淚水汨汨。我用眼角視寬，看到了許多學員與我相同。「你丟了一個菸蒂，讓人彎腰撿拾那菸蒂，下一世，你將重複這個動作 10 萬次……」，「請讓出一個座位給我的媽媽，我每一次的演出，都會帶著我的媽媽……我曾經是地方法院的法警，我決定要從事演藝工作，全家 11 人，10 人反對，除了我。媽媽沒有票，當晚深夜，偷偷進我房，輕聲告訴我，我心裡的這張票給你，但，記得，一年後，若無成，快回家來……」，許效舜談起媽媽，臉上泛著肅然，聲音表情多麼的溫婉，「媽媽的最後，沒有等到我……我爸爸將我的食指與中指放在媽媽的頸部摸著，沒了，媽媽沒了，就沒了……」，任許講師再多的嚎啕，換不醒許媽媽。

　　（年餘前，我撫著媽媽的遺體，在前往殯儀館車中的景像，逼現眼前……）

流動藝術

創作的技巧與實作

（二）

　　澎恰恰講師，曾是嘉義的郵差，一心一意要成為歌手，礙於外型，自我要求成為主持人。他逐字唸國語日報正音的學習過程，應該頗讓人共鳴，國語文的正音在那個年齡層，是艱苦的。澎講師讓我尊敬於，他自小對生命的期許，隨著歲月的流逝，只有增加，沒有減少。他提到，澎媽媽對他支持的心意如鋼鐵。澎講師受惠於母親的恩澤，對生命中賦予的公共職志，永遠熱情，縱使有天塌下來的厄運試探，仍甘願接受重挫，繼續向前的堅毅。澎講師那高度與深度的道德勇氣，從耗費鉅資，製作小腦症患者在生命凋零中的陪伴意義，到棒球運動壯志未酬，廟公的社會宗教信仰與現實的探討……

　　可惜，市場現實，一次次用最嚴苛的方式意圖想將他打倒。

　　「我在出道時，一心一意要當歌手，我的大哥為了我，在我初次在電視台演出後，買了非常大疊的明信片，內容是：澎恰恰唱歌真好聽，一定要再邀請他唷！之後，大哥到全台灣各個不同的地方，投進郵筒……」

　　當澎講師的課程在最後的 10 分鐘，他提到自己當「型男」角色的《第九分局》的電影片段，他說，這部片子，他沒有投資，只是演員，他在台上不經意的問坐在台下聽課的 G1 區黃龍生總監，是否會願意支持國片？黃總監回應：「1000 張票可以嗎？」

　　只見澎講師雙手合十，單膝跪下行禮，他這單膝跪下的畫面，確實讓我的眼一酸，這台上台下一來一往的翩翩謙行畫面，如雲彩般的，好生感人。

　　張錦貴講師的課，上課中，笑點不斷，高潮迭起，學員整堂課笑開懷。相信，透過這樣的學習過程（撒嬌一下，軟腰一下，寬容一下，學著唸一下，會死唷），確實可促進家庭和諧，在家庭溫馨氣氛的營造中，有安定社會的文化風潮，真所謂的超值課程呀！

23.阿樣如仙女下凡般的美麗媽媽

　　阿樣是我年幼時的鄰居，當時，我們住在同一個四合院內。中間是徐家祖先廳堂，右邊是徐家的三代的住所，我們張家租了三間房，父母臥室，父親的書房，孩子們的臥室，客廳與非常大的廚房，廚房有大蓄水槽，大大的水管連接到屋外的大水井，鄰人每日用水的來源。大大的曬穀場所，是孩子門晚餐後的遊樂場所，大人們也會出來一起交流。一天，我們四合院左側搬來了一家人，那個與我們年齡相仿的男生，名叫阿樣，阿樣的媽媽是我見過最美的女人，比陳美鳳更美呢！聽阿樣說，他們一起搬來住的有戴厚眼鏡的樣爸，殺過人的舅舅，有很多很多高爾夫球的阿公，與軟腳症的新生妹妹女娃。

　　我與阿樣極少溝通，因爲他講的是閩南話，我們這裡是客家村呀！漸漸的，我們陸續的聽到一些，來自阿樣媽媽的苦情敘訴。阿樣的媽媽是在外走唱的歌仔戲戲班女旦，阿樣的舅舅是男角也是戲班的老闆，阿樣的爸爸是老實的攤販，阿樣爸爸愛上阿樣的媽媽，就進戲班幫忙雜物，順便做生意。阿樣的舅舅因與人發生衝突（聽說是有人對樣媽輕浮，樣舅生氣了），打架時，樣舅捅了對方數刀，擔心受到報復，連夜將戲班與阿樣一家人從北部搬到屏東的客家村落腳。然而，因從來就沒有笑容的阿樣的父親身上，被發現了另一個故事。阿樣還有另一個小他兩歲的弟，再一個才半歲的妹妹。我多次在後井旁，聽到阿樣的媽媽，抱著軟腳病的妹妹哭求我的媽媽，希望媽媽無論如何，幫助她軟腳的女兒。最讓我震驚的眞相是，阿樣的媽媽告訴我的媽媽說：「張太，我是不是受到懲罰，才會生出這個軟腳女兒？她是戲班主人的種呀！」

　　後來，樣舅逃到更鄉下了。阿樣的爸爸與媽媽，經常在菜市場吹氣球送小朋友，順便賣花生糖或白花油等小物。還有，軟腳病的妹妹也獲得妥善的治療，終於痊癒。

　　有人問：樣媽到底愛誰？

　　我認爲，她愛與樣爸建立的家庭最多。

　　有人說，樣爸眞孬。我認爲，樣爸全心愛護樣媽與孩兒，連孩子的阿公都一起照顧，完全的男子漢大丈夫的高修爲之人。

　　算算，阿樣現在應該快 60 歲了，他應該是好樣的。

24.會說人話的神貓：咪咪

2001 年間，有位清秀臉龐的佳人，手抱著用細緻毯子包得很好的「物」，由熟識友人帶來訪我，我看她們神色有異，（我才剛自美國下飛機，驅車抵家當日，當時訪客很多），訪客陸續離開後，友人開口：可以另闢祕室嗎？原來，行走稍有不便的佳人，手中抱著的，是大名頂頂的神貓咪咪（說神貓算準我回國）。在桌台上，祂（考慮了一下，用祂稱呼，適當的）已腹脹硬如石，說已經 3 天沒有排尿。我第一次與牠接觸，我先詳細與佳人了解生活狀況，聽佳人說，祂就是上吳宗憲電視節目的神貓咪咪（我沒有看電視的習慣，沒看過該節目）。我告知佳人，貓咪已經很痛苦，需馬上施行尿管排尿。佳人稱祂：師父，就是佛教對出家人的稱呼。我很認真的聽佳人與貓咪的對話，神貓以，好，不好，是，不是，要，不要，簡單的數字回應佳人。讓我驚訝的是，祂對任何加諸的照護行式，完全的配合，包括，將手伸出來抽血等。對食物，用品選擇 100%的精準度。

之後，有少許較為熟識的友人，央我引介，希望神貓可以為他們解生活中遭遇的選擇題，如，感情上的困惑，孩子的課業，人事的困頓。當然，人是要包給神小紅包致謝意的。

佳人曾用神貓之名辦過一次法會，多位友人與我一起前往台北參加了法會，法會中，佳人請了佛教出家師父誦經禮佛，我們信眾跟隨。整天下來，神貓咪咪安座在旁，完全性跟隨。在法會休息的片刻，我見到台灣知的名代議士，警界退休聞人，演藝界的名人等，大約數十人。

熟識友人因故離開了新竹，聽說，她回台北協助那越來越火紅的政治圈朋友了。我也因再度返回校園，佳人不便聯絡了。

算算，20 年已過，回想那曾是歌星的佳人，因養母帶回來貓咪，喊她一聲：媽媽，而將她的人生，帶來完全性的改變而驚嘆。

神貓咪咪現在還在世嗎？

我曾遇見存活 25 年的貓咪，若照護得當，咪咪師父，應該還在世上。

祝福祂與佳人都安康。

世間事，無奇不有，很多朋友曾嚴肅的問我：妳是學科學的人，怎麼會相信？

　　我回問：您看過貓咪會自己伸手抽血，擺出適當姿勢，讓您做檢查的嗎？

　　對了，祂的眼睛沒有瞳孔，我曾觀查，眼睛有五種不同顏色的變化。

25.那些為毛兒們留下的烙印

記憶的河回到 87/11/4，李登輝總統頒布《中華民國保護動物法》的當日，國內外動物保護的朋友們，爭相走告，相互鼓勵，感激涕零。

曾經，志工們與我，到各縣市收容所，打開鎖，一隻隻的抱回，再將之絕育並為他們找尋家庭。

（當時新竹市的收容中心，是時任環保局的曾華城祕書，募款五萬，打造一個白鐵大大狗籠。此舉正式展開新竹市為保護動物城市之始，令人難忘！）

曾經，我雇請遊覽車，從新竹一路接愛心媽媽，專成到台南地方法院，抗議法院受理，愛媽營救一隻受虐狗，被告以「偷竊他人之物」。

曾經，多次到農委會，參加，為我國動物保護法的施行的協調會，與立法院會前會，一次又一次⋯⋯

當時，時任職台大獸醫院的葉力森獸醫師與夫人廖瑪莉女士，為了我國保護動物法的立法，其篇章內文，就我國現行的法規與社會現況，在相對國際間的接軌與比較，做了極為深度與廣度的見解與努力。好多位義無反顧協助愛媽們的立委們，全力支持立法的過關。最出力的是施明德委員，永遠與愛媽們一起奮進。柯建銘委員給足全力。陳文茜委員不斷的為我們打氣加油，陳學聖內心多慈悲呀！必須一提的是，台南的王幸男委員，在 1998 年，主張，動物保護法的保護範圍及於流浪動物，並維護此法令的通過。之後，王幸男委員並提出禁止食用狗肉條款立法通過。

何時，台灣得以如德國般，沒有流浪動物？

美國人道協會於 1887 年成立，宗旨是：沒有動物受到傷害。並著重於動物福利，訓練，教育等任務。該協會目前的基金已經高達 13500000（一千三百五十萬）美元。

1988 年，我曾親睹一天絕育百隻狗兒，那些滿屋等待從麻醉甦醒的絕育毛兒們的家長們的熱鬧景象。並了解，該協會施打一隻預防針只需付一元美金，絕育的費用只需十元美金（同時期的小動物醫療院所的急診掛號費是 40 美金），這麼大的差異性，是很難以想像的。

國家圖書館出版品預行編目資料

流動藝術創作的技巧與實作／張珮玲著. --初
版.--臺中市：白象文化事業有限公司，2022.3
　　面；　公分
ISBN 978-626-7105-03-0（平裝）

1.壓克力畫 2.繪畫技法
948.94　　　　　　　　　　110021512

流動藝術創作的技巧與實作

作　　　者	張珮玲
校　　　對	張珮玲
發 行 人	張輝潭
出版發行	白象文化事業有限公司
	412台中市大里區科技路1號8樓之2（台中軟體園區）
	出版專線：（04）2496-5995　　傳真：（04）2496-9901
	401台中市東區和平街228巷44號（經銷部）
	購書專線：（04）2220-8589　　傳真：（04）2220-8505
專案主編	黃麗穎
出版編印	林榮威、陳逸儒、黃麗穎、水邊、陳婷婷、李婕
設計創意	張禮南、何佳諠
經紀企劃	張輝潭、徐錦淳、廖書湘
經銷推廣	李莉吟、莊博亞、劉育姍、李佩諭
行銷宣傳	黃姿虹、沈若瑜
營運管理	林金郎、曾千熏
印　　　刷	基盛印刷工場
初版一刷	2022 年 3 月
定　　　價	550 元

白象文化　印書小舖　出版・經銷・宣傳・設計
www·ElephantWhite·com·tw　f 自費出版的領導者　購書 白象文化生活館